知識的升級
—利用構圖與分析 ‧ 學習花藝基礎的最終章節—

花藝設計基礎理論學 ③

磯部健司◎監修　花職向上委員會◎編輯
艾莉娜國際花藝 唐靜羿老師◎專業翻譯

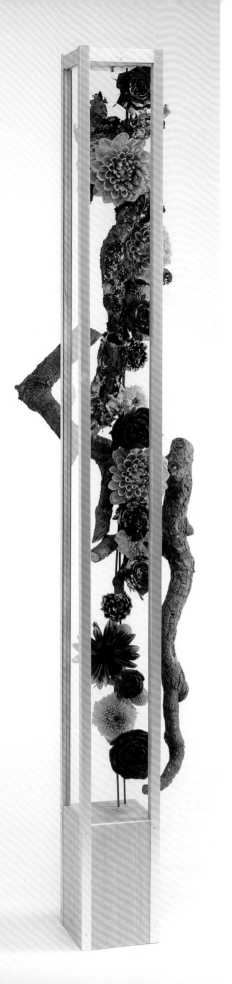

前言

終於在這一集，完成了全部的花藝基礎學習！從基礎理論學的1到3集中，總結了接下來好幾個世代都能通用的花藝設計基礎。

所謂的基礎，是構築任何設計和造形時的所有資訊。

在本書中，特別以「構圖」與「植物的分析」為中心，作為基礎知識完備的最後一步。

「插花順序」和構圖有關，而構圖又可以從「對稱」和「非對稱」開始，接著再發展到「動態（動線）」。甚至「現代的」、「如工業般的」、「靜物畫般的」、「表情豐富的」……都和植物的分析有關。希望從這兩個關鍵詞的發展，對於完整的知識能有一個更紮實的理解。

和本書一樣，這個系列的所有基礎，不只是理解、能夠完成製作和創作自己作品後，就結束了。需要經過再一番地確認，也許還會發現當初所沒有注意到的事情。

隨著學習的進程不同，再次閱讀時，所看到的東西也會跟著改變。

雖然本書代表這個基礎系列書籍的完結，但今後花職向上委員會仍會將以不同的形式、不同的行動、持續不斷地成長，以各式各樣的方式提升花職人的教育。

<div style="text-align: right">

花職向上委員會委員長
磯部健司

</div>

本 書 的 構 成

本書適用於以植物為創作材料的專業人士。所刊載的內容是對初級‧中級‧高級等各種等級的對象都有所助益的資訊。作為基礎理論的最終篇，也就是第三集，若有資訊不足之處，請參考前面一、二集，以完成所有的理論基礎。

如同前一本書所解說過的，透過學習少數的「理論」，優點是可以同時理解許多的「樣式」與「風格」。

為此，對曾經解釋過的「理論」，我們採取了參考前面幾本書的方法。

關於前幾本書的參考方法

→ 📖 基礎② p ○○〔關鍵字〕

所謂的基礎②，即是2018年於日本發行的《花藝設計基礎理論學2：學習花藝歷史發展‧傳統風格與古典形式‧嶄新表現手法》一書。

→ 📖 基礎① p ○○〔關鍵字〕

所謂的基礎①，即是2016年於日本發行的《花藝設計基礎理論學：學習花的構成技巧‧色彩調和‧構圖配置》一書。

→ 📖 Plus p ○○〔關鍵字〕

所謂的Plus，即指2014年於日本發行的 《花藝設計基礎理論學Plus：花藝歷史‧造形構成技巧‧主題規劃》一書。

花職向上委員會 基礎一覽

主題		章節標題	章節內容
基礎 1 學習植物的 基本表現方式	第1章	了解植物	植生式設計的基本要點「植物的表現方式」
	第2章	何謂對稱	「對稱平衡」與「非對稱平衡」
	第3章	關於輪廓	形狀與姿態
	第4章	花藝師的基礎知識	「調和」「色彩」「花束」「配置」「構圖」
	第5章	複雜的技巧	交叉等現代技巧的基本
	第6章	活用植物	「植物的性格」與「動感」
基礎 2 從歷史中學習	第1章	空間的操作	德國包浩斯學校與「空間分割」
	第2章	從傳統風格學習	古典形式的歷史
	第3章	從植物誕生的構成	從自然界抽取而出的「空間與動態」
	第4章	花束	「比例」「技巧」
	第5章	圖形式的	以植物來表現「圖形」
基礎 3 進階知識（本書）	第1章	重心‧平衡點	「非對稱」「離心」「偏心」
	第2章	現代造型設計	造型設計的最終確認與「技巧」
	第3章	構圖的視覺動線	有躍動感的「對稱平衡」
	第4章	構成與技巧	相互交錯與技巧
	第5章	對待植物的特殊表現方式	「素材的自然性」與「停止生長的自然」

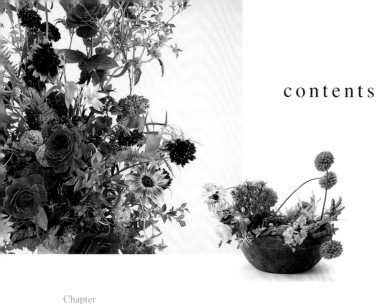

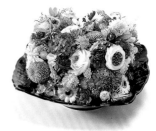

contents

Chapter

1 重心 · 平衡點 ……………………… 9

Chapter

2 現代造型設計 …………………… 35

特別附錄

植物的分析（表情的處理）………… 54

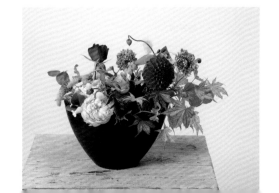

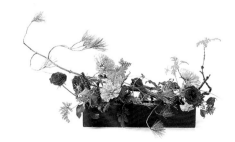

植物的分析（表情的處理）

植物的分析大致分為「整理過的表情」和「個別的表情」二個方向，並沒有哪一個比較好或是哪一個比較正確。在本書中，我們將深入探討如何處理這些共存於植物上的表情。

藉由這個機會，可以了解如何分析植物的表情，並希望大家能在花藝設計中使用它。

整理過的表情

對於與花打交道的人，應該做的第一件事，就是習慣花這樣的植物材料吧！首先，能夠將花朵安排在既定的位置上是很重要的。這時的插花方向，大多數是朝向同一個集合點，利用均等或漸層的方式，將花配置在既定的位置上。

會安排植物的位置之後，接下來要進行的，就是整理花的表情，這也是大多時候，花的排列在進行檢定時會活用的部分。

或許你也會注意到，花店目錄中的商品常常都是這樣「整理過的表情」，這是因為無需特意查看每個植物的表情，就可以在一定程度上對齊它們來創建共通的表現。如此一來，面向大眾市場的花店，都能夠在一定程度上單獨處理這種技術。

端正的表情

也可以刻意呈現出「端正的表情」，就像喪禮或祭壇上的鮮花，整齊的有如體操選手般，整理手法也會變得更加細膩。

此外，你還可以發展至更專業的設計工作上（後續第二章節中會解說更多詳細內容）。

個別的表情（零散的表情）

另一方面，如果每個花的方向、角度和長度都不一樣，「每個」就會非常明顯。

但我們要單看各個植物，不是形式，而是各自構建。這些會需要專業知識和培訓，而不是單純的「整理」而已。

但是，即使每次都使用同樣的素材，也很難像商品目錄一樣製作出完全相同的東西，更何況由於製作者的不同，也不太能有同樣的「植物的分析、個別的表情」。

為了把「植物的分析」活用在設計上，專業的知識和技術是必要的，必須要針對自己的目的好好地學習與研究。

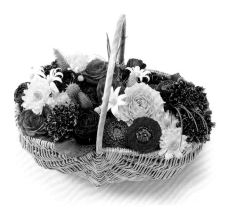

整理過的表情

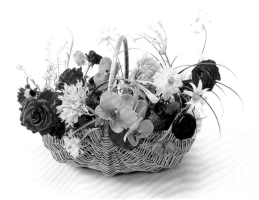

個別的表情

植物的律動之美

經過整理的表情，能將整體結合為一個作品，表現出「整體奏響之美」。

而每一個表情，則有「個別演出的美感」，雖然也會取決於植物的輪廓，但有時整體也會有這種效果。

原本是學習「如何」彈奏出美麗的表情，但是這兩種截然相反的分析，卻不是互相呼應。

毫無疑問的，不論哪一種方式都有好有壞。唯有將這兩種植物的分析進行分類，再進一步理解，才能得到有效的利用。

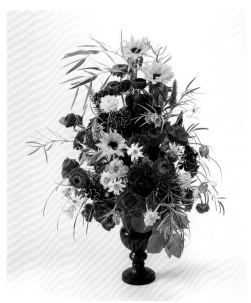

整理過的表情

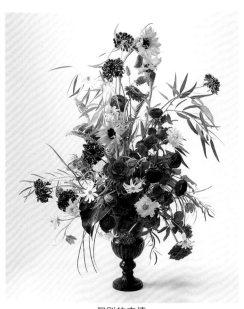

個別的表情

隨著時代變化的分析

關於花的設計，有很多想法是從西元1600至1800年左右的荷蘭黃金時期「花繪畫」中所提倡出來的，後代的設計也因此受了極大的影響。當時的畫作是在畫家的想象下，描繪每一個季節的花，花卉的長度、大小、季節等都缺乏真實感。

一般來說，這些花繪畫分為三個時期。

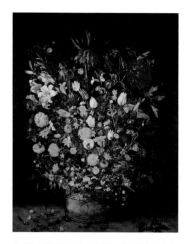 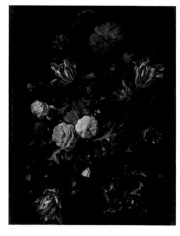 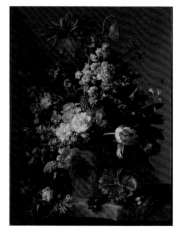

初期：雖然可以感覺到植物被形成一個整體的樣子，但是表情和動作都有些僵硬，也可以確認花都是朝著一定的方向排列。

楊・布魯格爾一世「木桶裡的大花束」
提供：akg-images/ Aflo

中期：花的面向多少變得分散，各個花的存在變得清楚明確，有時候呈現盤旋，構圖也開始出現一些動態。

Heem, Jan Davidsz de「Flowers in a Glass Vase」
提供：Bridgeman Images/ Aflo

後期：花的表情非常豐富，但是花朝著各種不同的方向，無法知道花是如何構成的，很多都是處於這樣的狀態。

有些是離心的、不對稱的構圖，與初期的構圖相比有非常大的不同。但是與初期的構圖是否具有統一，這也是一個疑問。

Huysum, Jan, van「Vase of Flowers」
提供：Heritage Image/ Aflo

因此在荷蘭黃金時期，可以看到「植物的面向（表情）」和「構圖」的變化。在這樣的背景下，花藝設計能在此進化過程中學習到許多事情。

前面提到的互不相干的兩種「植物的分析」，可能和這個時代背景一樣，是兩極分化的。

讓我們了解每種植物分析的優點和困難點，並深入了解和活用它們。（第二章節中會解說更多的詳細內容）。

1

重心・平衡點

「非對稱」「離心」「偏心」

在考量作品（商品）素材的配置時，
構圖是不可或缺的資訊之一。
為了能更了解構圖，
首先必須理解重心和平衡點的組合方式。

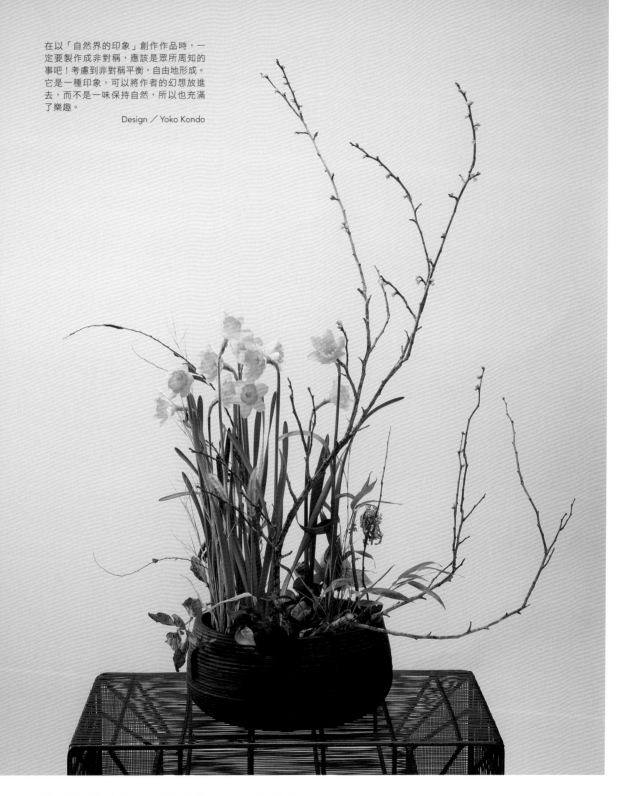

在以「自然界的印象」創作作品時，一
定要製作成非對稱，應該是眾所周知的
事吧！考慮到非對稱平衡，自由地形成。
它是一種印象，可以將作者的幻想放進
去，而不是一味保持自然，所以也充滿
了樂趣。

Design／Yoko Kondo

「非對稱」「離心」「偏心」

在形成作品（商品）時，決定重心的位置是非常重要的。
有時重心會被平衡點替代，在此我們也會深入思考這個操作的意義。

自由非對稱並不是什麼難事，只要抓住重心不在中心（對稱軸）上的要點，便可以在
其中自由的進行設計。如果從自然界中學習，順應自然則是製作的第一步。在依「自
然界的印象」製作時，作者的自我意識則會很強的被帶入，而且在表現和其他設計
上，作者的意願會更加強烈。做什麼樣的性質（氣氛、類型、表情等）都有決定一切
的自由和樂趣，但是另一方面也要面對完成作品上的困難。

Design／Kenji Isobe

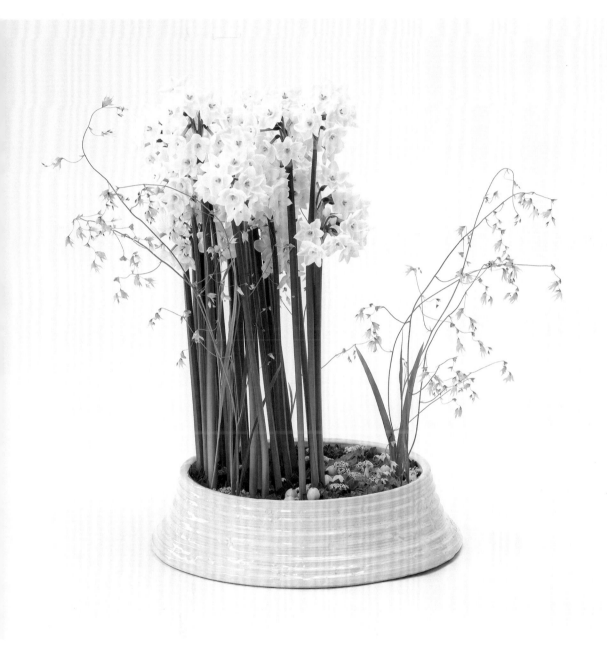

為讓基礎知識更加完善，最初需要的情報是「重心」，其中非對稱是最重要的。在《花藝設計基礎理論學①》裡
解說了基本的非對稱，在此又從基礎進一步細化了內容，使其能夠活用於各種設計。也特別是為了朝第二、三章
推進時必須得到的知識。

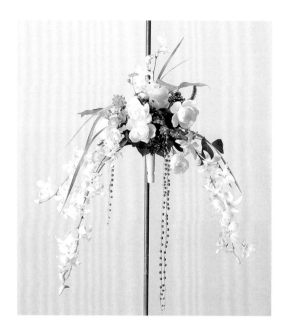

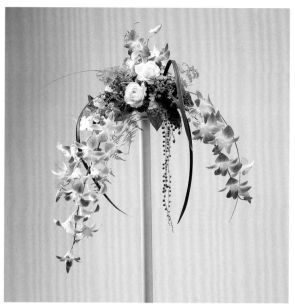

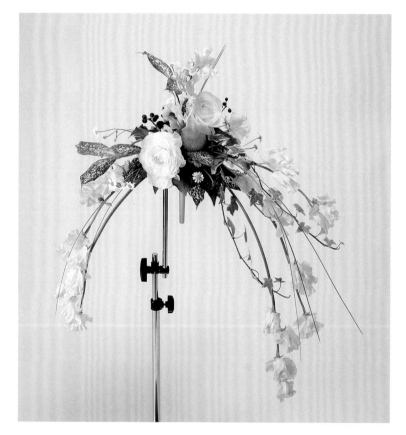

現代經典花束

Modern Klassische Brautstrauß

看起來雖然像非對稱，但這種風格在古典風格的基礎上融入了非對稱的構圖，是一種接近現代的傳統風格。因為在這傳統和內容的操作之中，有著要讓人理解的情報知識，所以刊載於本書中。

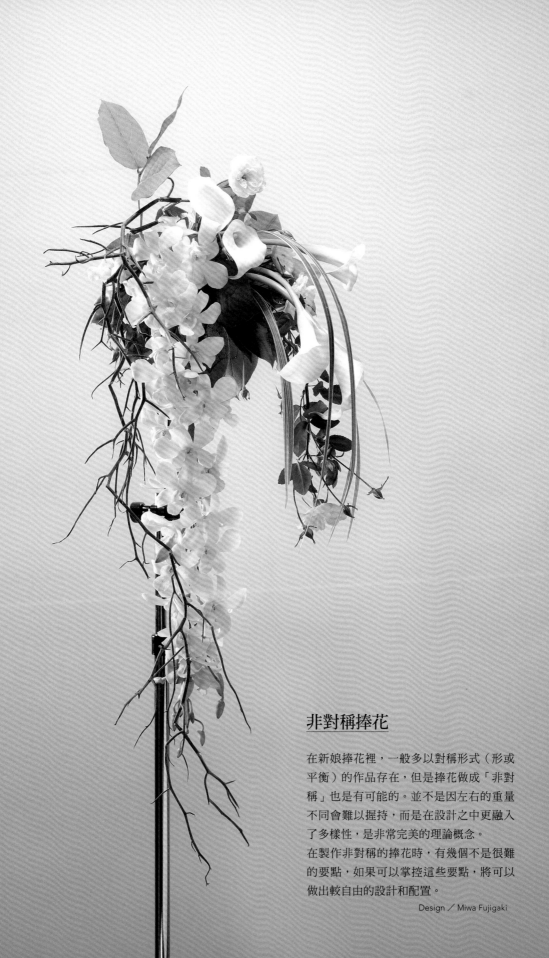

非對稱捧花

在新娘捧花裡，一般多以對稱形式（形或平衡）的作品存在，但是捧花做成「非對稱」也是有可能的。並不是因左右的重量不同會難以握持，而是在設計之中更融入了多樣性，是非常完美的理論概念。

在製作非對稱的捧花時，有幾個不是很難的要點，如果可以掌控這些要點，將可以做出較自由的設計和配置。

Design ／ Miwa Fujigaki

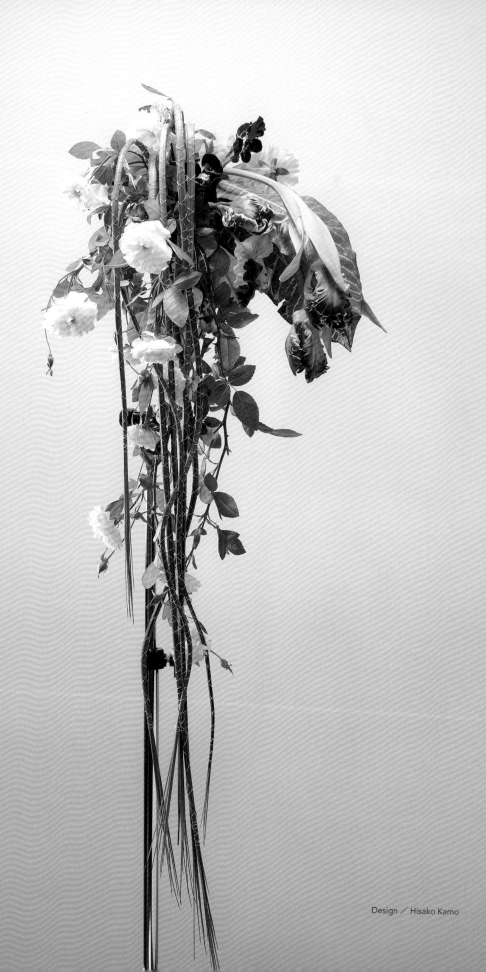

Design／Hisako Kamo

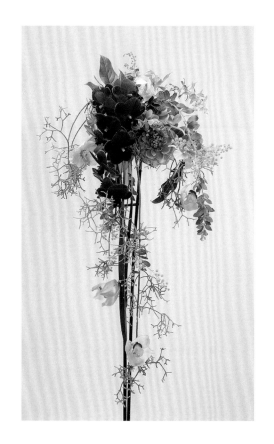

非對稱設計捧花

與對稱設計相比，非對稱設計更能融入多樣性。
這意味着組合出原創設計的可能性也很大。
基本規則是使設計更容易組合。如果能夠理解它，
就可以更容易地做出大膽的設計。

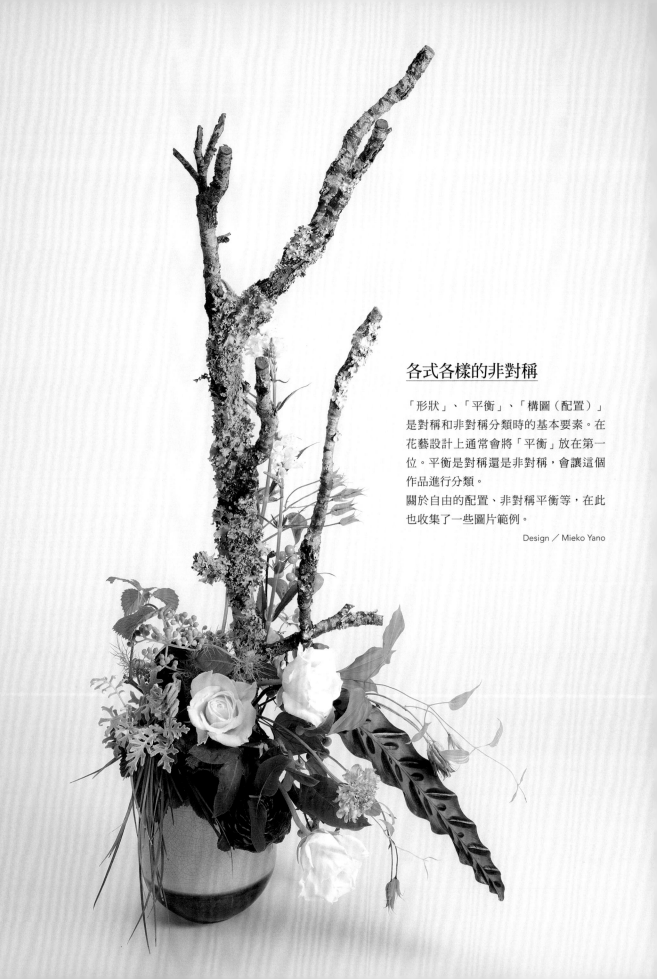

各式各樣的非對稱

「形狀」、「平衡」、「構圖（配置）」
是對稱和非對稱分類時的基本要素。在
花藝設計上通常會將「平衡」放在第一
位。平衡是對稱還是非對稱，會讓這個
作品進行分類。

關於自由的配置、非對稱平衡等，在此
也收集了一些圖片範例。

Design／Mieko Yano

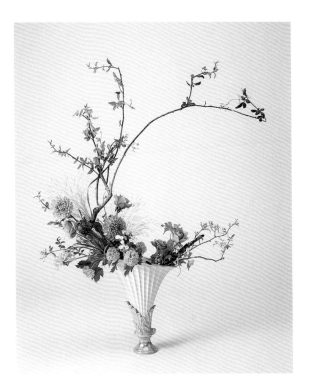

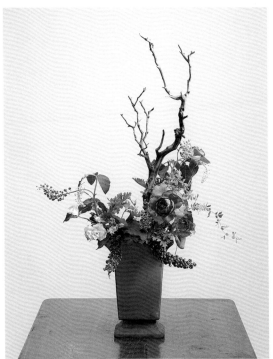

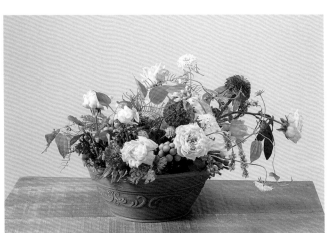

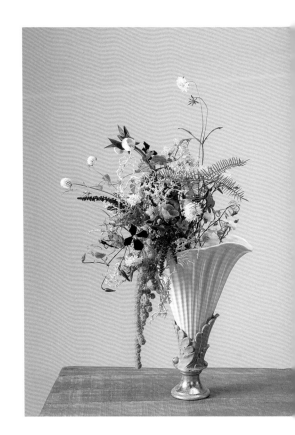

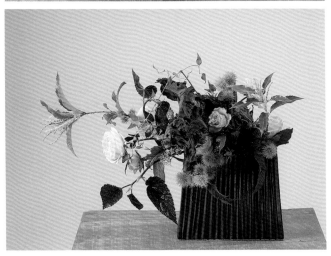

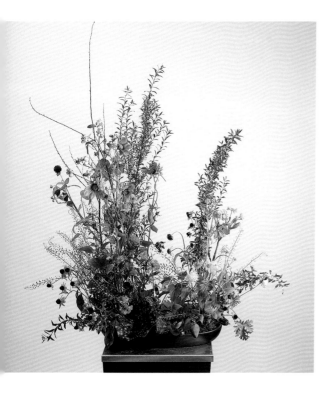

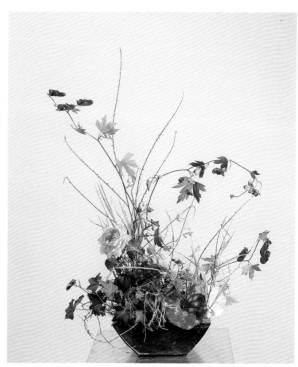

非對稱（傳統與活用）

在花藝設計上，最初的不對稱是從歐洲的「古典群組」開始展開的。這是一個有活用基礎的基礎範例。一邊守護傳統，並且理解傳統的意義，更加考量了自由的分量（配置）等。但是所有的平衡點都不在中央，都是以非對稱平衡來製作的。

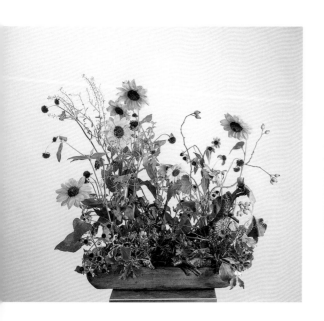

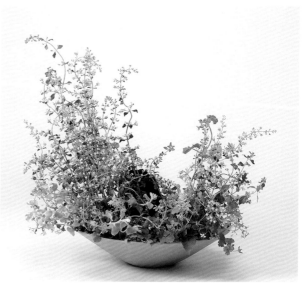

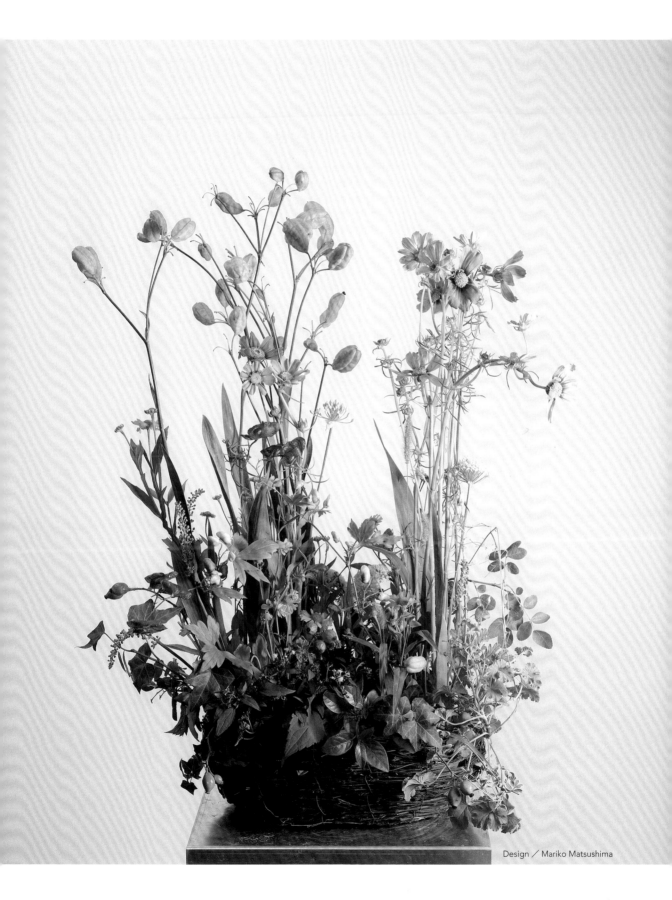

Design／Mariko Matsushima

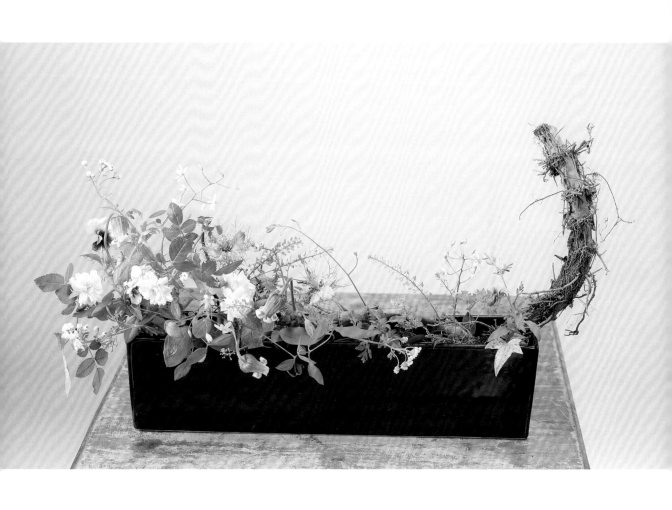

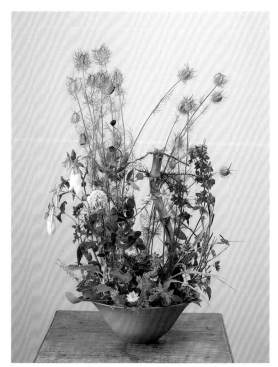

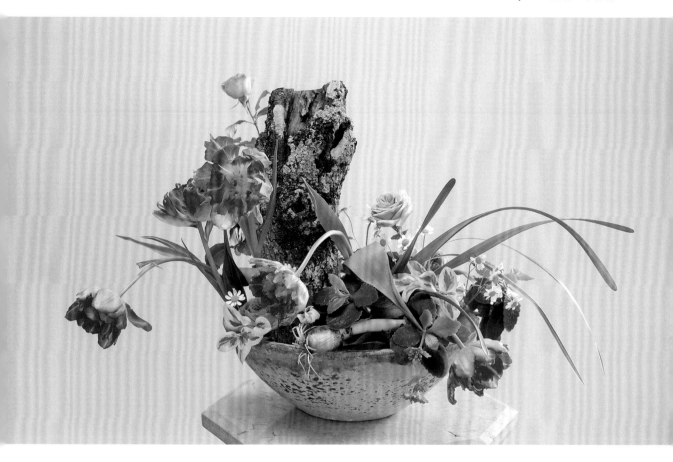

非對稱（各式各樣的表現）

在花藝設計裡，並不是只有來自於自然的印象，浪
漫的、鄉村風、懷舊詩歌、花園場景等……可以有
各式各樣的表現。雖然有各自的限制和設計概念，
但也存在著應該製作不對稱的理由（主題）。
如果能操作根本的重點和平衡點，製作什麼樣的作
品都不成問題。

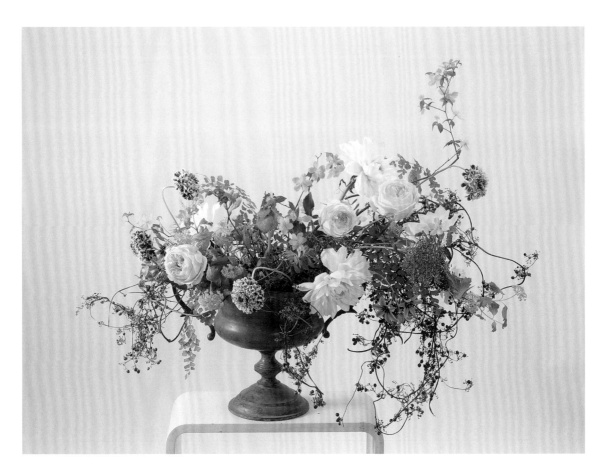

離心的〈番外篇〉

雖然是番外篇，但並不是將重心放在中央，而是要向外、向遠的地方。在花藝設計上是非常難製作的東西，不過，也不是完全沒有可能性。

我希望不要拘泥於這裡所提出的範例，而是思考如何構建新的「離心的」重心設計。

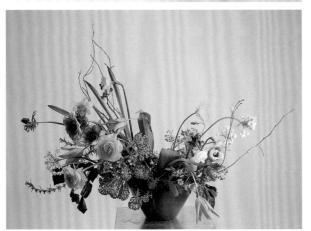

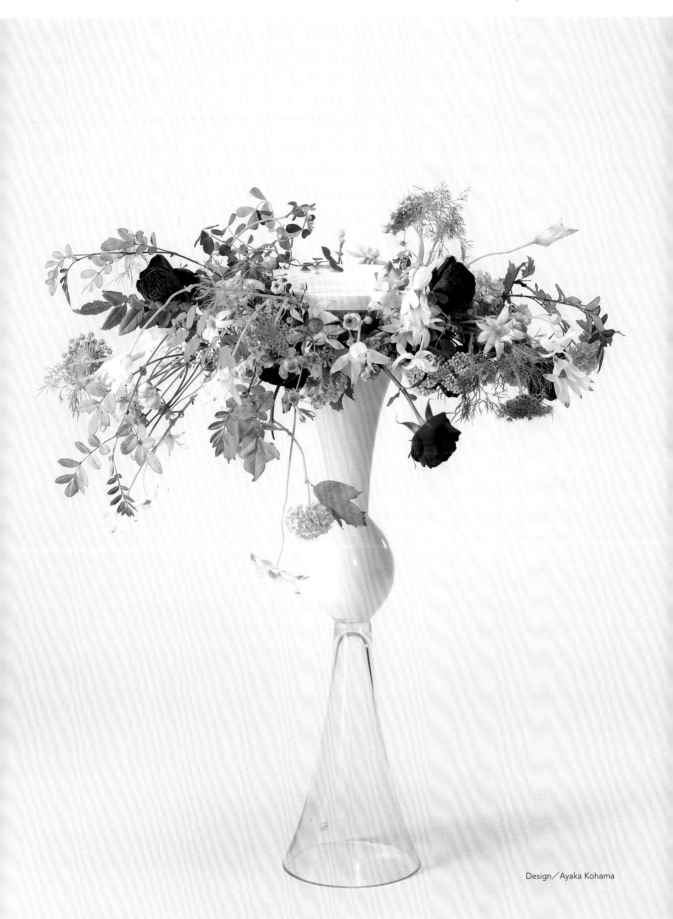

Design／Ayaka Kohama

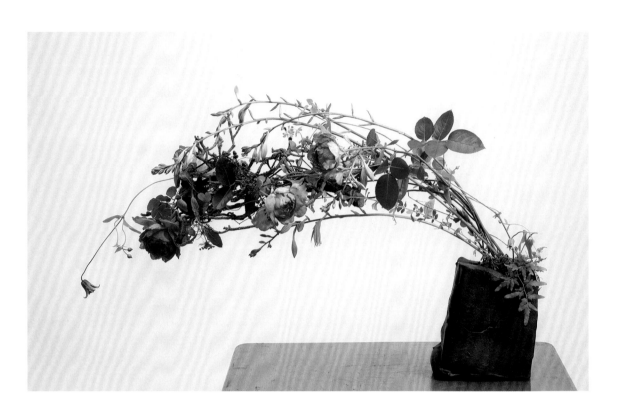

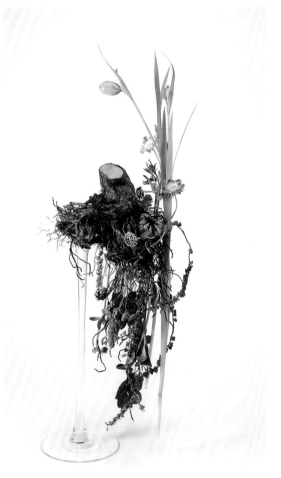

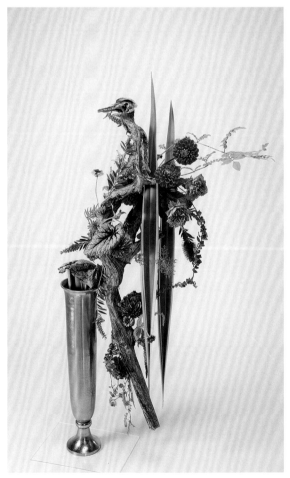

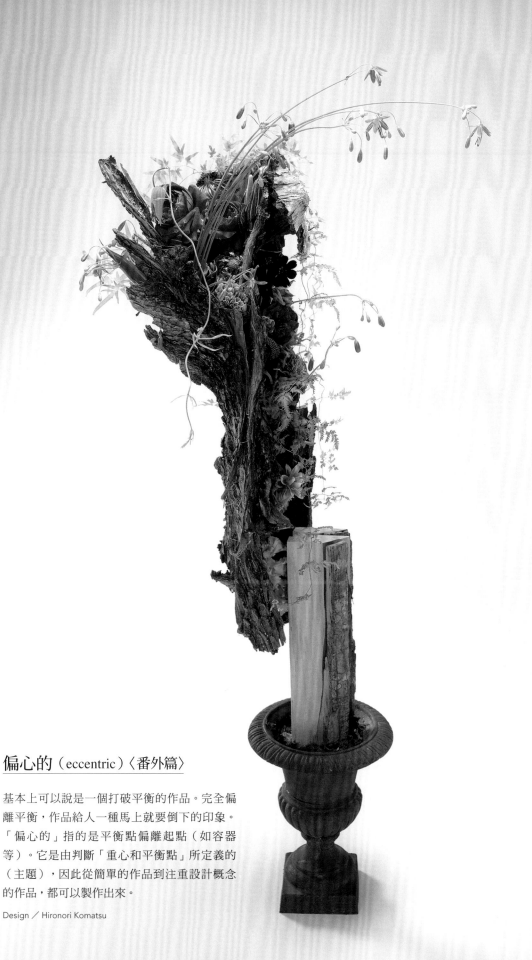

偏心的（eccentric）〈番外篇〉

基本上可以說是一個打破平衡的作品。完全偏
離平衡，作品給人一種馬上就要倒下的印象。
「偏心的」指的是平衡點偏離起點（如容器
等）。它是由判斷「重心和平衡點」所定義的
（主題），因此從簡單的作品到注重設計概念
的作品，都可以製作出來。

Design ／ Hironori Komatsu

◎理論 ⋯⋯ 非對稱平衡 ・ 非對稱性構圖 ・ 構圖的視覺動線

◎要點 ⋯⋯ 古典群組的區分 ・ 離心的 ・ 偏心的

→ 📖 請參照花職向上委員會系列書籍。詳細資訊請參閱P.3「本書的構成」。

基礎知識的完整，就像在開頭提到的「非對稱」。這是在基礎①中已經充分介紹過的內容。

→ 📖 Plus P.86參照「對稱與非對稱」

→ 📖 基礎① P.23參照「何謂對稱」

在稍微改變說明的同時，一邊參照基礎①繼續進行。

首先，我們先觀察對稱和不對稱，會帶給人什麼樣的印象？

對稱	非對稱
嚴格（靜止）	輕快（躍動感）
秩序（整理過的）	自由
限制配置的規則	
安定（簡單）	不平衡（多樣性）
古典	現代

不僅僅是花藝設計，在各種複雜的設計中，若是對複雜性的要求很高，很難保持對稱性的平衡。如果試圖通過更複雜的設計來維持對稱性，往往會在配置等方面造成不合理、給人不自然的印象。

另外，在商品方面，似乎也有不需要非對稱的風潮，但是想要能更自由地形成設計，比起對稱的，非對稱的更能自由地形成。

非對稱平衡

在花藝設計裡並沒有「非對稱造型」的說法，因為在造形學的思維上無法直接這樣使用，用「非對稱平衡」的說法較為合適。通常在花藝設計裡都會有一個「容器」，它承擔著為花保水的作用，此時可用花器為起點做組合設計。而當花器不存在時，多數也都是有「起點」的，所以就造型學理論來說不能直接作使用。

在造形學上，我認為沒有上下之分。簡單來說，對稱的圓、三角、四角不論到什麼程度都可以說是對稱的造形。

這確實是一個對稱的形狀，無論在哪個方向（角度，上下等）。但是，在此帶入花藝設計的概念，假設有個保水的容器，如下圖所示。

當然我們也可以製作安定的對稱平衡，但有些平衡點確實是移動的（這取決於植物的配置，在此我們假設都是均勻分配的狀態）。

「對稱平衡與非對稱平衡」

在花藝作品裡，有時會在盤狀的器皿上作較低矮的配置，這時非對稱平衡的製作是可能的。

並不是要製作造型上意象的東西，而是要在盤子的「形狀」中進行配置。為何在造型學理論中不能使用，稍微思考應該就可以知道了。如果將造型看作是一個「形狀」，那可以將它理解為輪廓，解釋為From（形狀）或是Figure（姿態）。

→ 📖 基礎① P.43參照「關於輪廓」

非對稱的想法也可以反映在「構圖」上。例如，在菜肴的盤子上擺盤（食物的配置），或在照片、畫布上繪製不對稱的構圖等，在此也表示出外觀它並不取決於（輪廓）。

我們經常會在器皿上採用立體造形，所以我們把「平衡」作為非對稱的一大目的。但是，如果以

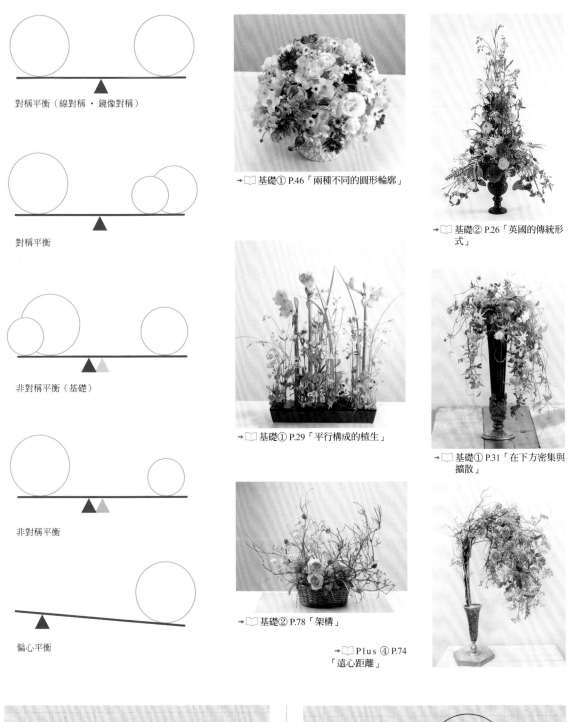

對稱平衡（線對稱・鏡像對稱）

對稱平衡

非對稱平衡（基礎）

非對稱平衡

偏心平衡

→ 基礎① P.46「兩種不同的圓形輪廓」

→ 基礎② P.26「英國的傳統形式」

→ 基礎① P.29「平行構成的植生」

→ 基礎① P.31「在下方密集與擴散」

→ 基礎② P.78「架構」

→ Plus ④ P.74「遠心距離」

非對稱形或非對稱造形這兩個詞來解釋，恐怕就會產生誤導性。因此，我們希望能明確的從對稱平衡和非對稱平衡這兩個詞中去理解。

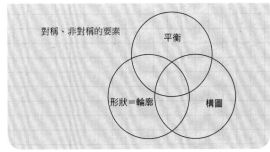

對稱、非對稱的要素

平衡

形狀＝輪廓　　構圖

平衡點的位移

以花器為起點的設計，一邊要考量視覺平衡，一邊還要尋找可以維持平衡的位置，也就是平衡點。若平衡點位於花器中央或是設計的中心位置，就可視為「對稱平衡」，不論左右兩側的分量是否不同或是配置相異。

而非對稱平衡，即為平衡點不在中央位置上。

→ 📖 基礎① P.37參照「非對稱平衡與對稱平衡」

偏心的：Eccentric

此外，若平衡點離花器非常遠時，會令人有平衡崩壞、偏離、傾倒的印象。所以這也是以偏心作為非對稱平衡時，要放置在偏離位置上的解釋。

→ 📖 Plus P.74參照「遠心距離」

構圖

若再更深入的去研究非對稱，還存在很多需要分類解釋之處。相較於對稱，非對稱更有廣泛的多樣性（自由），就如同開頭裡所寫的。但是，在對稱中安排非對稱也是可能的，這就是「構圖」，和「構圖的視覺動線」的部分。

在線對稱（鏡像對稱）的世界裡，絕對是嚴密的中心構圖，而且一定是對稱平衡。但是在花藝設計，到底有多少是真的以線對稱去進行製作，因為缺乏了多樣性（自由），所以其實真的不多。

如果將中心構圖直接定位對稱性構圖，反義詞的「非對稱性構圖」的定義也就產生了。

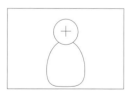 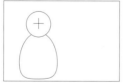

對稱性構圖 （中心構圖，日本太陽旗構圖）　非對稱性構圖 （具有非對稱性質的構圖）

如此一來，不僅僅是平衡，從構圖中也可以看到對稱性或是非對稱性。「性」也就是「具有某性質的意思」，不是最終的對稱或非對稱，而是具有了這些性質的意思。

至於「構圖的視覺動線」，則從別的用途來思考。

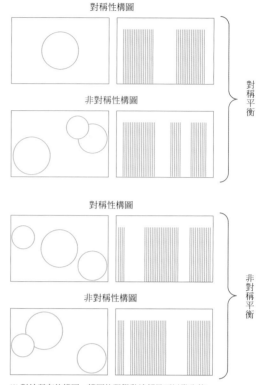

對稱性構圖

非對稱性構圖

對稱性構圖

非對稱性構圖

對稱平衡

非對稱平衡

※ 對於所有的構圖，構圖的視覺動線都是可以發生的。

因此，在實際的對稱與非對稱平衡之中，都分別存在著對稱性與非對稱性的構圖。在第二章到第三章之中，我們會再更詳細的解說。

在基礎知識的完備上，重要的是首先要確認非對稱平衡，接著再一次徹底理解構圖的對稱性與非對稱性的內涵。

非對稱性構圖和構圖的視覺動線

在基礎①中解說了非對稱平衡的基本操作，全部都是以「偏離中央部分」為出發點。也就是說確認這樣操作可以形成「非對稱性構圖」。簡單來說，視線的起點不在中央就是非對稱性構圖；視線集結在作品的中央，就是對稱性構圖，非對稱的印象就會比較薄弱。

在構圖中，有時會有「動態」產生，這和第三章「構圖的視覺動線」有相關連，首先，先就基礎①的知識，非對稱性構圖以及構圖的視覺動線去作理解吧！

古典群組的區分

在初級使用的非對稱，也確實是世界上廣為人知的法則。在歐洲的非對稱是通過與日本文化的交流，

於1954年發表的。在日本以15為一個基準，奇數群的（7：5：3）被認為是好的數字。但因為在國際上難以理解，所以用近似黃金分割比例的說法來傳播。

這是和古典群組不同之處。

→ 📖 基礎① P.38參照「古典型的群組」

→ 📖 Plus P.86參照「對稱與非對稱‧遠心距離」

主要的名稱及簡寫如下：

\<Hg\> Haupt Gruppe「主要群組」

\<Gg\> Gegen Gruppe「對抗群組」

\<Ng\> Neben Gruppe「相鄰群組」

雖然在基礎①裡已有詳細的介紹，這裡再次將重要的部分提出來討論。

‧〔一拍〕point1

Hg和Gg之間至少要有一拍（一定的空間）存在，與其說讓大家知道有Hg和Gg的存在，更重要的是要表現出二者沒有相連。它們之間可能會有新的非常小的群組存在，但有一拍也就足夠了。順帶一提，從Hg到Gg像漸層那樣的相連在一起，也是沒有問題的。

‧〔共通〕point2

在Hg裡有使用的材料（花材等），也必須放入Gg之中。

→ 📖 基礎① P.39參照「重點」

在初級階段使用完全相同的東西，但基本規則是只要有「感受到相同」就足夠了。Hg和Gg若在花器裡分離的很遠，會像是完全不同的東西，很難成為一個作品，所以必須要有共通點。在中級以上可以用色彩、質感、動態等為主題觀察不同素材的共通點。此外，Ng也是可以刪除的，不夠用也沒關係，但是如果考慮到構圖，還是有Ng會比較好。

‧〔比例‧量感〕point3

比例怎樣都可以，但是分量感（大小）的好壞應該保持不變。

Hg > Gg > Ng

可以是來自日本的7：5：3，也可以是近似黃金比例的8：5：3，抑或是其他更自由的比例。變化長度（高度）等都沒有關係，最重要的是分量感的呈現，Hg和Gg不要相等，而且要有強弱的區別。

重點、密集和擴散等

隨著對於不對稱內容的充分理解，並非以經典的固定配置，而是藉由容易自由形成的「重點」、「密集和擴散」等為範本，尋找其他更多的可能性。

首先是對「重點」的定義，在中心以外的部分安排重點，在配置的同時關注非對稱平衡。另一方面，在「密集和擴散」中，在偏離中央的地方形成密集的群組，擴散及比主群（如Hg等）弱的群組則自由的形成。

由於必須要成為非對稱性的構圖，所以以最主要的是，無論密集或重點，都要在「偏離中心以外的地方」，接著再從那裡開始發展。如此推進，通過更自由的配置，非對稱的形成都變得可能。

→ 📖 基礎① P.40「轉換成重點或密集和擴散」

→ 📖 Plus P.88「重點與密集＆擴散」

其他的非對稱

如果以容器為起點的話，要設法避免「平衡點」不會在容器中央出現。密集和擴散等方法當然也是不錯的，比如以左右為〔10：0〕〔ON：OF〕〔有：無〕也可以用在非對稱平衡。在OFF（無）的部分，以青苔和石頭等裝飾也可以說是很好的手段。

在這種情況下，「非對稱平衡」也是「非對稱性構圖」，因此必須從偏離中心的地方開始。

密集或重點等　　　　　　　其他

當然，通過其他方法來移除中心平衡（對稱平衡）的行為是無限存在的。試著用不循規蹈矩的方法去尋找也不錯。

非對稱性構圖和構圖的視覺動線總結

以這三種不對稱為例，我們將分別對其進行驗證。

在非對稱性構圖中，確認視線的流動中，最初看到的地方不是在中心位置。

在非對稱平衡中，檢查左右兩側外觀的重量感，確認呈現不平衡，且平衡點不在中央。

我們可以從對稱平衡裡，加入各式各樣要素的非對稱設計中，確認「非對稱性構圖」和「非對稱平衡」。

接著，再從「非對稱性構圖」到「構圖的視覺動線」的發展進行考察。

首先，從「其他的非對稱」開始，ON：OFF（有：無）是怎樣的情況？因為是非對稱性構圖，視線會放在不是中央的地方。在此模式中，從ON（有）

開始，構圖中沒有產生視覺動線。

接著，「密集和擴散」是如何變化的？由於它是非對稱性構圖，最初的密集（或是重點）會吸引視線，視線則隨著擴散的方向移動，像這樣視線的流動被稱為「構圖裡有動態」或是「構圖的視覺動線」。

從初級開始討論的古典群組是怎樣的呢？最初當然是從Hg開始進入（非對稱性構圖），視線（構圖）再移動（流動）到Gg，如果有Ng，當然又會移動（流動）到那裡。在這種情況下，先前的說明的要點就很有用。

關於〔一拍〕Point 1，視線會一下子飛起來。從Hg到Gg，如果像漸變一樣的話，那視線要回到Ng是很難的吧！根據〔共通〕Point 2，因為相同，所以視線確實會飛向那邊（Ng）。

當然根據〔比例‧分量感〕Point 3，能否一開始就清楚被看到的好壞（非對稱性構圖）也是非常重要的要點。

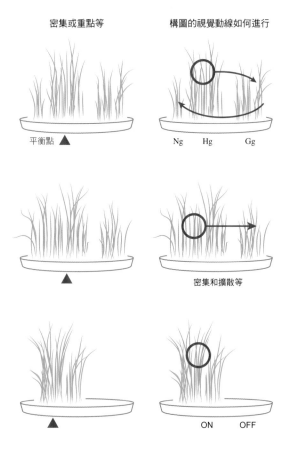

密集或重點等　　　　構圖的視覺動線如何進行

平衡點 ▲

Ng　Hg　Gg

▲

密集和擴散等

▲

ON　　OFF

通過以上內容，我們清楚地知道，如果製作非對稱平衡，則希望採用非對稱性構圖，根據情況，有時會出現更多的構圖的視覺動線。

「在構圖裡有動態比較好嗎？」

到目前為止的三種模式，各自有各自的特徵。而在製作有躍動感的作品時，有動態（流動）的構圖相較之下是比較好的。換言之，動態越複雜越能給作品帶來動感。

如果你這樣想，基礎①中為初學者介紹的「古典群組」，也可以用在相當高級的思維方式上，但是不必永遠依賴古典群組，而是承襲重要的要點，思考如何自由的配置出更有動感的構圖。

→ 📖 基礎① P.42參照「構圖」
→ 📖 Plus P.88參照「視覺的動線」

構圖裡有視覺動線，視線的移動肯定會給作品帶來動感。但是，非對稱只需要處理平衡軸就十分有效果了。這是因為與對稱平衡的世界相比，設計具有更多的多樣性（自由度）。此外，「非對稱性構圖」會提供更廣泛的多樣性，並使視線（構圖）更容易移動。

能使得以古典（對稱）為中心的世界觀，更接近現代，想必「非對稱性構圖」和「構圖的視覺動線」起了一定的作用，我們可以更深入地思考這個問題。

接下來，我們將在第三章中繼續討論「構圖的視覺動線」。

番外篇（重心的位置）

在花藝設計裡，若考量基本的重心，向心性構成的東西比較多吧！因此從非對稱的基礎發展起，作向心、離心、偏心的介紹。

向心的

幾乎所有設計都是向心的，如圖所示。以容器為起點時，基本上是向心的。或者也可以說，在向心之外進行重心設計，是比較困難的。

離心的

　　重心就像離心力一樣從中心向外移動。容器（用於保水）的存在，使得難以約束設計。但是在考慮新的花藝設計時，我認為尋找向心以外的東西，是非常有意義的。

→ 📖 Plus P.90參照「遠心距離」

偏心的

　　由於重心不在中央或起點上，所以容易形成快要傾倒、好像要崩壞的重心位置。前面介紹了「非對稱平衡」，那是因為平衡點存在於容器和起點較遠的地方，請理解這二者不是同類。

→ 📖 Plus P.74 參照「遠心距離」

　　這些都是重心偏置或偏離的東西，在很多情況下看起來都有很特殊的印象。因此，在考量偏心設計的時候，不要只追求它（重心的轉移），也要期望某種設計性和趣味性。

　　若只是以打破平衡的事情為主題，往往沒有太大意義。在其他設計主題中，最好思考一個最終將重心轉移到偏心上的主題。

新娘捧花的世界

　　新娘捧花（婚禮花束）也可以不對稱形成。

　　它與對稱平衡的類型有很大的不同，可以引入更多的設計元素。在此我們將與歷史風格一起參考。

現代古典捧花

　　Modern的意思是「現代」，Classic的意思是「古典（有形式的）」，意思相反。在古典（傳統風格）中，它是歷史上看到的古典風格的一種樣式。

→ 📖 基礎②　P.34參照「現代古典」

　　這次的婚禮花束也同樣是歷史性的一個樣式。最初，在研究如何將古典風格變得現代時，嘗試採用非對稱的布局的想法，所因而產生的。如果你將它和古典花型聯想在一起，會更容易理解。

→ 📖 基礎②　P.52參照「英國傳統形式」〕

融入非對稱性的古典風格

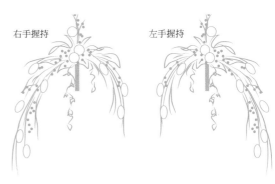

右手握持　　　　　左手握持

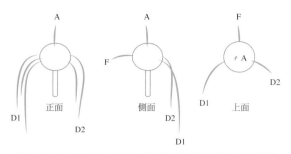

正面　　　　　側面　　　　　上面

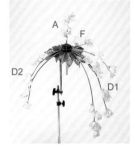
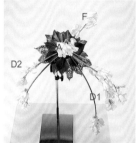

〔製作方法與解說〕

使用捧花海棉時

①使用直式（中型）的捧花海棉，先以綠葉圍繞一周後開始製作。
→📖 基礎②P.105參照「鐵絲捧花」

②確認新娘站立的位置。在日本，大多數的情況下，新郎會站在新娘的右側，所以要以左手握持，因此設計成向右側伸長。（在外國有時會站在相反的位置。隨著日本地域及風俗習慣的不同，也會有相反位置的情況）這點必須經過確認後再行製作。

③配置較長的部分為「D1軸」，從正面中心展開45°的底邊開始，插入8／8的長度和分量。

④另一則的部分為「D2軸」，一樣從正面中心相反45°的底邊，插入5／8的長度和分量。

⑤因為是古典型，所以會把頂點插在中間。插入3／8的長度和分量為「A軸」。

⑥這是新娘捧花，後方也需要插入材料。將3／8的長度和分量放在底部作為背面的「F軸」。這時圖片顯示它正後方，本來就是一個稍微偏離的位置，以正式的方式手持新娘捧花看看。
→📖 基礎②P.106參照「新娘捧花的握法」

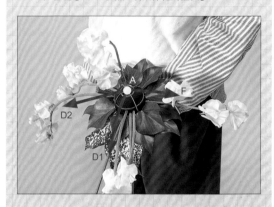

雖然在圖片中是正後方，但是是偏向「D1軸」。正確的說，是在新娘手腕的外側。主軸的組合到此為止。

⑦接下來為了完成，還需配置其他的植物等。基本上是連接四個主軸，是這裡最重要的事情。

輕盈小巧的印象

這種印象是除了整體的裝飾，讓原來的部分（捧花海棉）顯得較小。因為又圓又大的設計會給人較重的印象，輕快、輕盈小巧的印象也更能看出這種設計的風格。

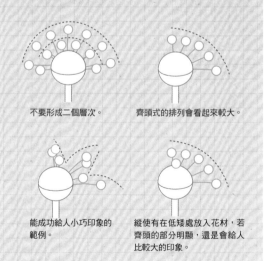

不要形成二個層次。　　齊頭式的排列會看起來較大。

能成功給人小巧印象的範例。　縱使有在低矮處放入花材，若齊頭的部分明顯，還是會給人比較大的印象。

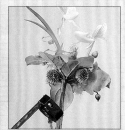

在日本常使用的鐵絲技巧。　　利用鐵絲技巧製作花束。

如果花頭對齊，就會呈現生出線條的感覺，而線可以連成形狀，就算在其中安插較小的花材，作品整體還是會給人較大的印象。

為了給人小巧輕盈的印象，重要的是能夠突顯存在於凹陷處的花材，無論是否有那些跳出的花材。僅憑平面的照片可能無法確認它的好壞，為了讓大家更容易理解，我們利用圖示的方式以剖面圖來解說。

這種「輕盈小巧的印象」，並不僅僅適用於婚禮捧花，在各式各樣的場合也都是可以利用到的技巧。

不是非對稱嗎？

這種設計通常被稱為「不對稱新娘捧花」。也許不對稱的錯覺是因為以8：5：3的近似黃金分割形比例去形成主軸（D1軸，D2軸，A軸，F軸）來創造的。但其實不是，這種風格是尋求經典現代化的不對稱平衡，而形成的結果。

也就是說，除了基本風格外，還以各種不對稱主題為出發點來製作的婚禮捧花。在這其中，傳統的古典元素消失了，有不少實際上是以不對稱平衡來完成的。

鐵絲技巧

不使用捧花海綿，運用鐵絲技巧來進行製作也是可以的。這並非是日本傳統的精細鐵絲工藝，而是形成花束般的技巧。注意鐵絲的粗細，盡可能越細的鐵絲越好，它會影響作品的輕重，但要能夠穩定材料。當然，作為填充花的素材，也是可以用鐵絲加工處理的。

→ 基礎① P.77 參照「填充花的活用」

非對稱‧新娘捧花

本來，製作非對稱的新娘捧花就有簡單的方法。利用古典群組中「傳統的植生」為範本，就可以很容易地了解。

→ 基礎① P.40參照「傳統的植生式」

以作品的幅寬，決定中心線和平衡點。

原始的非對稱捧花的基本配置圖

平衡點 ▼

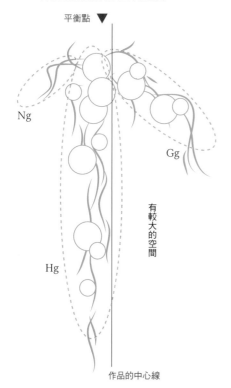

Ng

Gg

有較大的空間

Hg

作品的中心線

從正上方觀看的配置圖（範例）

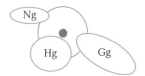

Ng

Hg

Gg

在這裡一開始要解說的三個要素，是非常重要的，因為和先前的解說有重複，所以在此僅簡單的表記如下。

・〔一拍〕point1
　Hg和Gg之間至少要有一拍（一定的空間）是很重要的。

・〔共通〕point2
　要能同時感受到Hg和Gg的存在是很重要的。
　※由於 Hg 和 Gg 下方是混合在把手部分，因此不太需要嚴密的注意，甚至有很大的差異也不會構成問題。這是由於它們被捆綁在一起而造成的強烈印象，甚至Ng也可以刪除。

・〔比例・量感〕point3
　分量感（大小）的好壞應該保持不變。
　Hg > Gg > Ng

基於這個論點，讓我們自由地提出設計和發想。與現代古典型一樣，「輕盈小巧的印象」也是這裡的重要技術。

2

現代造型設計

插作設計的最終確認和技巧

在本章將為大家解說在製作插作設計時,除了表現主題外,
還需要思考什麼?依什麼樣的方式進行?
不了解這一點,就無法說是已掌握了「基本理論」。

特別附錄　**植物的分析**(表情的處理)

插作設計的最終確認和技巧

剛接觸學習花卉設計時，都是從「插作設計」開始的。
「整理」這個關鍵字，是可以隨心所欲地形成用人腦思考的佈局。
接著是理解的「律動」、了解歷史、學會如何表現各式各樣不同的風格。

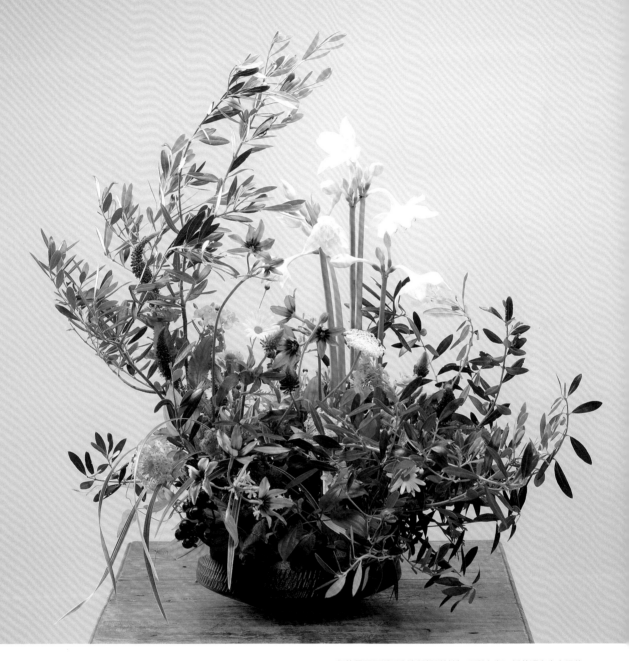

一但使用亞馬遜百合這種類型材料，不論如何，插花順序也會跟著
改變。為了讓花材更加醒目、看起來更漂亮，必定會採取一些變動
方式。
就算是以幾何形來製作，作品的類型也會被包含在插作設計中。

Design／Masahiro Yamamoto

在現代造型的插作設計裡，可以看到運用各種技巧的範例之一，是相當標準的作品。在製作時，對於外觀、插花順序、律動、構圖、植物的分析（富有表情的）等進行了多方考量。雖不是特別的作品，但試圖讓表情更容易被理解，一邊隨著閱讀的進行，一邊慢慢參考角度、方向、距離的變化。

Design ／ Kenji Isobe

在本章中，除了確定了現代的定義外，更要進而理解「構圖」和「表情」的重要性。如果你認為構圖很重要，那麼從基礎①發展而來的「插花順序」則是重要的要項。再者，對於表情，則更需要深刻理解「植物的分析」。

幾何形為樣本

Geometrie formen als vorbild

在花卉設計裡，我們以圓形、三角形和四角形等簡單的幾何形，作為基礎型來製作。在這裡，以現代為「主題」，技巧、構圖、表情等都以此來定義。

接下來的範例，我們是以技巧及插花順序最容易確認的「圓」來作說明，也是花的世界裡最熟悉的「圓形」、「DOME」。

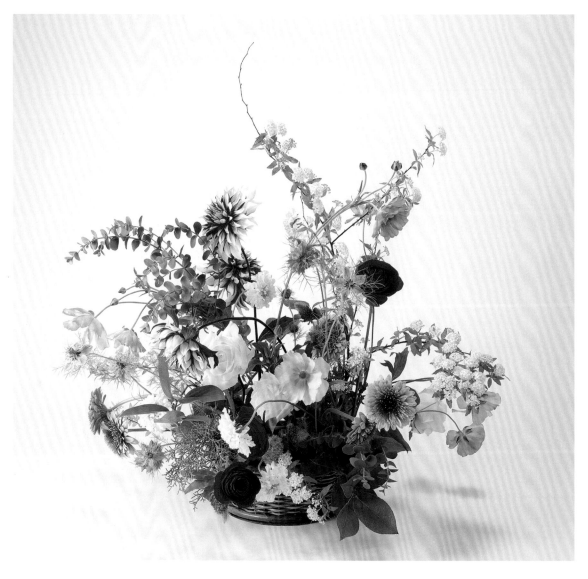

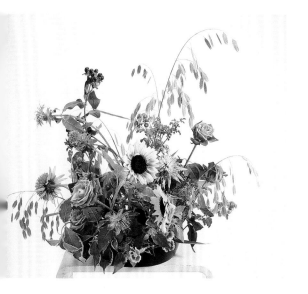

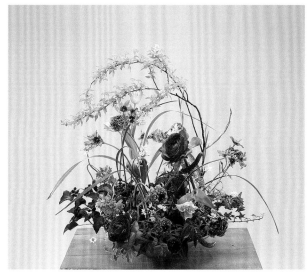

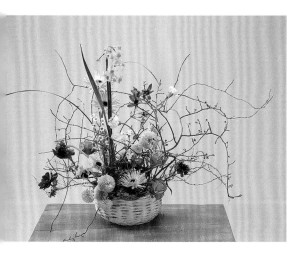

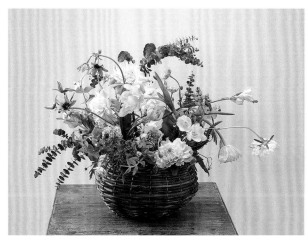

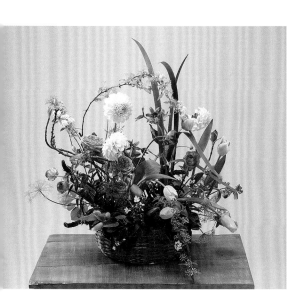

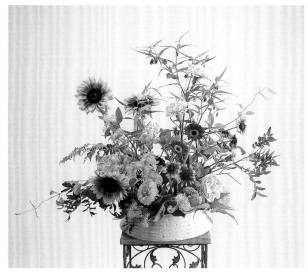

非對稱性構圖

如果是現代的插作設計，非對稱性構圖會比較容易進入主題，因為這是具有非對稱性質構圖的關係。最終就算形成「對稱平衡」或「對稱形」，如果構圖的形成方式為非對稱性，也可以很容易營造出現代的表現。

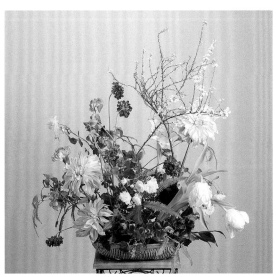

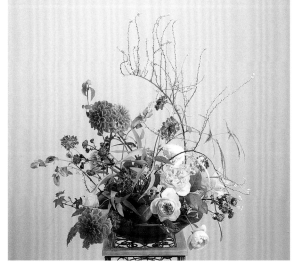

特殊的插花順序

通常的插花順序，是先插入較重的植物（給人印象
最深的植物），再插入較輕的植物（印象較弱的植
物）。 但如果是以「花材」作為主題或主角時，插
入的順序可能會改變。此時只有這個材料變了，其
他的插入順序和構圖的概念還是一樣的。

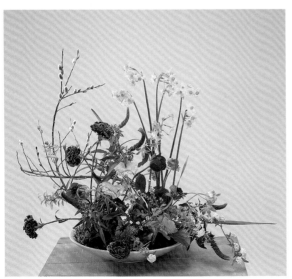

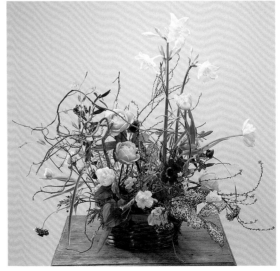

幾何形為樣本（形狀）

到目前為止，這些技巧已經在先前介紹過了，但在這裡我們將以一種比較清
晰的形式（形狀）介紹這些技巧。

如果是以現代為題材，即使花莖長短不同，表情的安排也是一樣的，插花順
序也沒有變化。

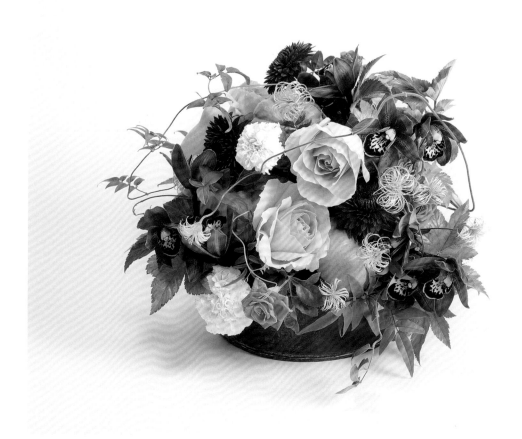

插作設計（水平型）horizontal

這是個以水平型為出發的作品，並以現代為主題
去作發展。像這樣任何的插作設計都可以用「現
代」為主題，加上適題的構圖和表情來製作。

插作設計（其他）

在製作插作設計時，某種程度上要有「形狀」，
還必需要有經過「整理」的造形，讓作品整體能
夠形成統一，雖然這些都是很重要的，但並沒
有一定的規則存在。可以自由的選擇材料，也能
自由的發揮作設計，儘管如此，為了完成現代的
主題性，表情的掌控（植物的分析）就顯得重要
了。

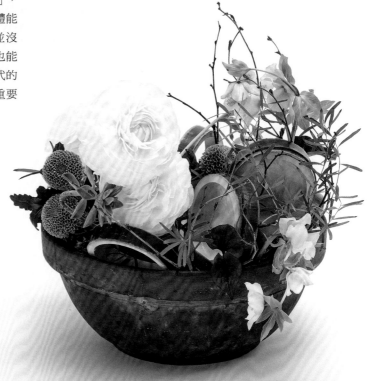

◎理論 ····· 豐富的表情（個別的表情）· 構圖 · 外觀（概觀）

◎要點 ····· 現代感 · 插花順序（製作順序）· 律動

➡️ 📖 請參照花職向上委員會系列書籍。有關詳細信息，請參閱P.3「本書的構成」。

關於現代造型設計的定義，有多方的見解。

➡️ 📖 基礎② P.34參照「現代古典」章節中，作為一個有力的時代樣式誕生時的歷史名稱。

➡️ 📖 基礎② P.86參照「現代比例」的花束，據說是從建築時代樣式Modernismo（現代主義）的名稱而來。

另一方面，這裡對「現代」的定義，是指採用現代手法不是古典手法。其相異之處將列舉如下：

	古典	現代
空間	狹小	寬廣
花的表情	全體有著整齊的表情	各個表情都不一樣（表情豐富）
技巧	安定且多為單一焦點	各式各樣
律動	各式各樣	必須有律動
構圖	中心構圖（對稱性構圖）	非對稱（非對稱性構圖）或是產生構圖的視覺動線

在第一章「重點·平衡點」裡，比較了「對稱·非對稱」。從表中的「構圖」就可以看出其相似點，所以非對稱性的才更有現代感。不過即便是現代，以插作設計為目的時，大多數都是「對稱平衡」為主。而插作設計本身就有配置、排列的意思，其內部的印象就是「整理」這個關鍵字。

因為插作設計是經過整理的，因此就產生出形狀（Form）。其中的配置在某種程度上保持勻稱，平衡是對稱的。也就是說，像古典風格在插作設計中就算是「最高級的古典」。

現代和古典最大的區別在於「花的表情」。在古典裡，比起花朵個別的美，更重要的是「全體一起演奏的美」，表情是經過整理的。另一方面，現代的則是分別不同的表情，像是「各別演奏的美」。

作品的統一感和美感，與風格（形狀）的形成不同，當形狀成形了，姿態也表現於作品時，才能結合為整體。

➡️ 📖 基礎① P.43參照「關於輪廓」

➡️ 📖 Plus P.64參照「造形&姿態」

在本書的一開始，以「植物的分析（表情的處理）～植物演奏出的美麗～」為整體作說明，並在本章節中進行更詳細的解說。為了能更明確的徹底理解，也會在P.66為大家進行總結。

通用所有理論·製作順序

為了讓基礎知識更加完善，我們再一次確認「製作順序」的部分。在插作設計裡這是視為「理所當然」的事情，但是除此之外，像是做大型物件設計、還是自然性的作品等，在任何情況下也都要可以有同等的應對。

➡️ 📖 基礎① P.83參照「花藝設計的步驟」

特別是「插入順序」，可說是非常重要的要素，由於有許多重要的部分，所以這次我們通過各式各樣的作品範例，為大家解說什麼樣的作品要使用什麼樣的順序。（參照P.122）

此外，為了能夠理解這個順序是關係到作品根基的重要要素，我們將按照「插入順序」、「外觀」、「構圖」、「彌補缺點」的順序進行詳細解說。

「插入順序」

基本上，根據看到植物的印象判斷「重的」、「輕的」，再按照輕重順序排列，直接轉換成插入順序。

➡️ 📖 基礎① P.84參照「插入順序」

在基礎①裡已經有詳細記載，所以在此僅以容易遺漏的要點進行解說。

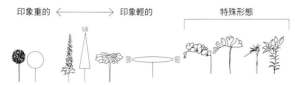

印象重的 ←——→ 印象輕的　　　　特殊形態

※ 特別是扁平的花，給人非常輕盈的印象

　　有許多方法可以去作理解，花的形狀不同，對於輕重感的印象也會不同，特別是扁平的形狀通常很容易被忽略。

　　其他像是大小、動態、色調、質感等。並不是從一開始就得學會考慮這些元素，最基本的判斷還是要重視「印象」。在迷惑或是還不習慣的時候，就從這個植物是輕的？還是重的？二選一的方法來思考。

　　再來是從「外觀」的視角來進入。木本植物、葉材等常在這個順序之外，這會產生非常大的錯誤結果，所以請將木本植物及葉材等的所有材料，依照印象的輕重感來排列（例：P.40上的作品的插入順序）。

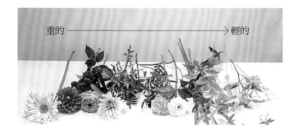

重的 ←————————————→ 輕的

【 覆蓋用的葉材 】

　　自古以來從事花藝設計的人，應該大多都被教過要遮蓋海綿這件事吧！但事實證明，這種行為是相當的浪費且讓覆蓋用的葉材變得沒有價值。從一開始就沒有專門用來遮蓋海綿的葉材，為了對植物保持該有的尊重，在適當的時機來完成就變得更重要。

　　例如，就算是有遮蓋海綿用的綠葉，若按照適當的插法順序去進行，便可以避免不必要的浪費，甚至植物也會活起來，讓我們嘗試改變一下這些想法。

　　也有一種方法，不必大量使用覆蓋的葉材，而是在製作時活用植物原本就有的葉子。

→📖 基礎②P.54參照「讓底部自然隱藏的技術」

　　為了取代覆蓋用的葉材，也有許多種類的資材可以使用，不要讓底部成為一座綠色的小山，這才是好的表現方法。但這些資材在使用時有一些規則，請牢記在心。

● 稻草・落葉

　　很特別，適合用在提籃，也是可以在各種情況下使用的覆蓋材料。

● 礫石

　　只有當上方構圖如基礎②裡的「圖形的」將動態等帶到最前面時，礫石才會有效果。但如果容器是一個提籃，那將是不OK的。（※自然感的考量）

● 苔草・石頭

　　在許多情況下，它們可活用於營造自然感（包括礫石）。如果想重現自然或兼顧自然感，陶器的水盤是最佳選擇。由於陶器是由黏土製成的，因此有一種解釋是用它來假想為地面，瓷器也有類似的感覺。然而，像提籃這種手工製作的容器，苔草、石頭（包含礫石）都不適合。這些可能屬於小細節，但是作為基本規則，卻都是必須要知道的情報。

外觀（概觀）

　　外觀本來最好以「概覽」來形容，但是會變得很難想像，所以就寫成外觀（概觀）。

外觀	概觀
從外面看起來的樣子、在表面能看見的樣子，與內部或內容無關，外表。例：建築物的……	大致的情況。又指粗略地看整體。例：XX 世界經濟的動向。

　　概觀是指製作一件作品（商品）時，大致的整體質量（尺寸等），包括尺寸、方向性、深度、輪廓等。

　　雖然和被稱為主軸的東西非常接近，但是考慮的事情和今後前進的方向性不同。「概述」中可以包含構成和技巧統一的意思，表示大致的部分。

　　首先，取出所有要使用的素材，並決定要製作的類型（樣式）。根據看到的植物印象是「重的」還是「輕的」，轉換為插入的順序。

　　若一開始插入的植物的作用是「外觀（概述）」，雖然如上方說明已決定了插入順序，但最好忽略它，

無論是重的、輕的都可以選擇，此時的重點，只要避免會影響構圖的「個體花」。因為如果先有個體的

花，配置就會受到限制。

在下方我們舉出一些例子。

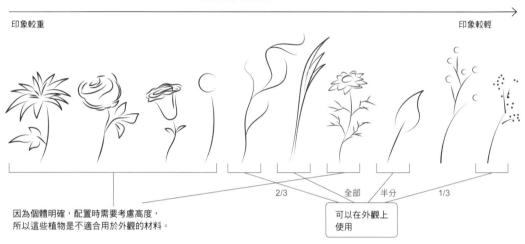

從左到右依順序插入

印象較重

印象較輕

2/3　全部　半分　1/3

可以在外觀上使用

因為個體明確，配置時需要考慮高度，所以這些植物是不適合用於外觀的材料。

像這樣，任何順序的素材都可以，不是全量也沒關係。簡單地說，外觀（概述）的數量取決於作者的技能。一般認為新手需要更多的外觀，左右擺出尺寸、高度、深度、甚至向前突出的程度等。

外觀（概述）也應該要能指明創作作品時的方向性。因此，需要有一個大致的技巧來統一製作技巧。

從「概觀」到「收尾」，按照一貫的技巧和思路進行。

特殊的順序

基本的流程，若是從「外觀」進行製作，則以植物印象的「輕重順序」。但若遇到有「特殊素材」、或是想讓植物「脫穎而出」的特別理由時，則會發生特殊的順序。

　—特殊要點「開始」—

站姿美麗的植物、特殊形態的花都很容易活用。例如像亞馬遜百合、百合類、水仙、石蒜花、海芋和群生形成的植物都是。以上列舉的植物不一定是用在這個時機，只有限定在想要「脫穎而出」的時候，如在一開始（未插上任何材料）或剛形成外觀（視為第一朵花）時。

在這種情況時的注意要點，因為有想要引人注目的理由，所以必須經常注意那個植物的配置，不要使其消失或被隱藏。此外，構圖也必須從這些植物開始進行考量。

　—特殊要點「完成之前」—

在接近完成的時機，此時印象太大的花可能難以放入。在這種情況的注意點是，構圖有變更和忽略插入順序的時候，因為對預先配置好的植物的考量是相當必要的，更改插入順序也是這個意思。因此，在這個時機進行的情況下，植物的選擇可以說是困難的吧！

決定構圖

如果一開始插的植物是這次使用的植物中「印象最重（強）」的，對作品的影響力也是相當大的。所以放置在哪裡，對作品的形象也會產生相當大的變化。

最先配置的植物決定了作品的構圖。簡而言之，首先要考慮會吸引視線的地方及醒目的配置。為了更現代的配置，我們的目標是「非對稱性構圖」或「對稱性構圖且也有構圖視覺動線的」。

根據整體數量，從第1種（手）到第5種（手）是「決定構圖」的行為。這次，我想請大家在各式各樣的作品中確認這樣的手法（順序）。（參照P.122）

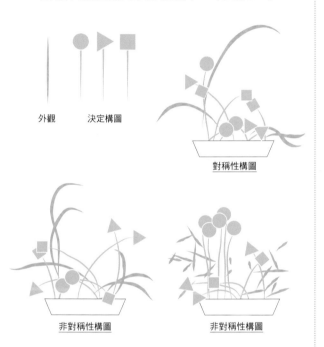

外觀　　決定構圖

對稱性構圖

非對稱性構圖　　　　非對稱性構圖

例如，如圖所示，當「以幾何形狀（圓形）為範本」時，可透過第一種（手），第二種和第三種重的印象的順序進行構圖。某種程度上，就能決定出構圖的性質是什麼。如果要更強烈地意識現代，「非對稱性構圖」可能更好。

大的（重的）印象是形成構圖的重點，所以它的插入順序就非常重要。

彌補缺點

構圖若能在第一到第五種左右就決定，就可以開始完成作品。

插作設計裡有一個「關鍵字」叫作「整理」，就是將配置在一定程度上保持勻稱。

有時會形成「洞」、或是排列上的問題、形狀（或是姿態）等有各式各樣看起來像缺點，但有時它不是缺點，而是美麗的空間。

依各個種類去發掘配置等方面的「缺點」，再彌補這個缺點。作品的完成指的是沒有缺點，或是將缺點降到極少。

剛確立構圖時會存在相當大的「缺點」，我們必須從「最大的缺點」開始著手，插入順序是從「大的（重的）」印象開始，大的補完了，再進行到「小的（輕的）」印象的植物，像這樣的順序是很重要的。

當然同時要補足兩個到三個地方都是有可能的，此時要注意的是各個植物之間的律動還有配置。

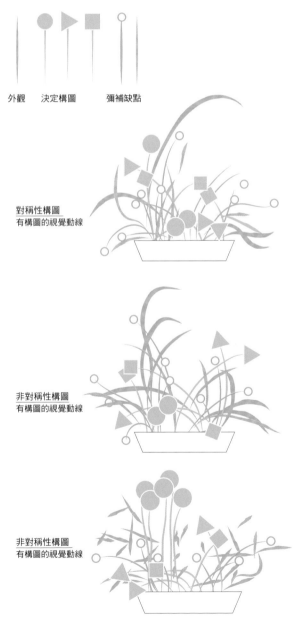

外觀　　決定構圖　　彌補缺點

對稱性構圖
有構圖的視覺動線

非對稱性構圖
有構圖的視覺動線

非對稱性構圖
有構圖的視覺動線

彌補缺點時旳要點

因為是基礎知識完成階段的最終確認。在律動的呈現上，雖然要明確地安排各個花的布局，但同時也必須兼顧整體的節奏。

即使每朵花都有節奏地排列，但如果它們整體過於均勻，也會變得不那麼有節奏。

→ 📖 基礎① P.18參照「節奏」

從這次的案例來看，什麼是缺點，就像前面提過的一樣，需要綜合的判斷。只是單純地保持間隔也是個問題。先介紹一個簡單的案例。

當花和花之間被識別為「洞」時，此時該空間周圍的排列，就是下一手要處理的部分。

安排在中心上，會使得配置完全均等（沒有律動）。

安排在中心以外的地方，可以形成律動。缺點不是消除而是縮小。

如果全部放在缺點的中央，結果是均等的完成並毫無節奏感，因此偏離中心的行為是不可少的，彌補缺點不是「消除」的行為，重要的是「縮小」。

在中央會形成均等。　　　不要放在中央較好。

如果連輪廓都納入視野，有一定的容許範圍但也有稍微縮小的方法。

就輪廓而言也是一樣，如果安排在中央，就會變得均等，即使只有偏離中心一點點，律動也不會崩壞。只是這樣的話，很多時候輪廓會成為問題。用空想的在輪廓上畫出一條線，偏離那條線的安排會是很有效的手段。

像這樣，要保有每個花的律動和整體的律動，一邊還要彌補缺點，最後才進行到完成。

違反規則（插入順序）

對於還不熟悉的初學者，盡量準備許多種類的花材。其中，盡量不使用不再需要的花。為什麼要準備更多的材料，我們看看失敗的例子就知道了。

例：拔掉一開始插入的花

例：移動一開始插入的花

例：明明是最後的收尾，卻又突然加入花材，忽略插入的順序。

一開始就插入的花，是意識著當時的最佳配置之後才插的，在2種、3種反覆確認「最合適的位置」之後再進行配置。所以以後再拔掉和嚴禁移動，是理所當然的，意味着原本計劃好的安排被破壞。

此外，在審查最終完成階段時，突然添加新的材料是危險的。但如果這個植物的印象比前面插入的小（輕），則沒有問題。若以不同順序插入「印象較大（重）的植物」，則會破壞原本依計劃進行的構圖。雖然「革命性的構圖變化」可能偶然成功，但這不是計劃中該進行的事。

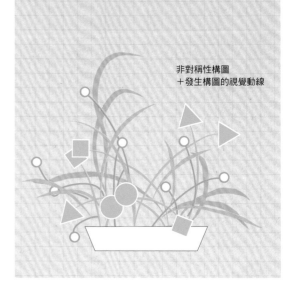

非對稱性構圖
＋發生構圖的視覺動線

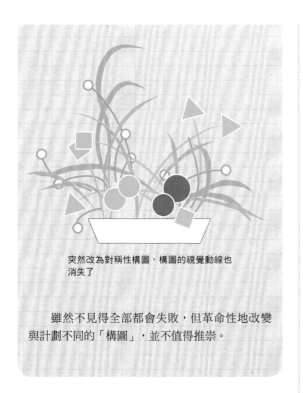

突然改為對稱性構圖，構圖的視覺動線也
消失了

雖然不見得全部都會失敗，但革命性地改變
與計劃不同的「構圖」，並不值得推崇。

總結和補充

我們重新認識到在基礎①中介紹的插花步驟（特
別是插入順序），它實際上是一個深刻的意義和設計
的基礎。這種手法從初學者就要開始習慣，因為到高
級在操作構圖時，也會起到重要作用。

1. 備齊所有要使用的材料
2. 決定插入順序
3. 形成外觀（概觀）
4. 決定構圖
5. 彌補缺點

→ 基礎① P.83 參照「花藝設計的步驟」

該手法適用於所有古典、現代或物體式（Objekt
haft）等內容。這意味著也可以適用於所有插入、黏
貼、擺放的行為。

例如，可以自由的組合順序的「帶架構的花束」
也可以活用。在各種情況下，同樣可以從「外觀」、
「構圖」來思考。

→ 基礎② P.94參照「帶架構的花束」

安排高低差的程度

製作節奏的第一步是從三個配置開始，「二個相
鄰，一個分開」。

→ 基礎① P.18參照「節奏」

在節奏的配置裡，高低差的安排非常重要。僅有
很大的高低差，並不意味著它更有節奏，高低差的強
弱與節奏無關，它與作品的外觀或輪廓有很大的關
係。而輪廓根據「形狀」及「姿態」的相異也有很大的
差異，一般來說，「形狀」影響高低差的感覺較小。

另一方面，即使是「姿態」，根據其內容的不同，
高低差的大小也會發生變化。讓我們來了解不同的製
作類型。

側面

小的高低差變化
也有效果

大的高低差變化（紅）
卻沒有效果和意義

51

在單面插作的情況下，如果有一定的形狀，就算明顯的高低變化也沒有效果，且失去意義。不僅如此，它終究會消失不見，或者會變成失去形體的契機。

明確的姿態的世界

帶有些微高低差的圓形花（剖面圖）

沒有意義的大的高低差，
結果導致破壞形狀

有明顯的形狀，但也有突出的姿態

從假想的圓形花剖面圖來看，大的高低差變化沒有意義，結果只會導致破壞形狀，也因為這樣，高低差變化要到什麼程度，要根據自己製作的類型來考慮。

當然在大的空間裡，也是有可能利用大的高低差變化，來製作一個圓型花，請在參考作品範例時驗證它。

明確的形狀的世界

外觀如果是姿態的話

一開始我們要製作的類型是「外觀（概觀）」為主，這類型具有高度、寬度、深度、及突出的部分，也就是有表明「大小」的作用，能讓我們清楚的明白製作類型的概要（技巧或手法），所以外觀不等於姿態。

不過，我們必須注視姿態的同時也對外觀進行配置，所以也不能說是完全沒關係的話題。

通常，我們可以將形狀（Form）和姿態（Figure）進行明確的分類，但在某些情況下不能一概而論。例如在形狀的製作中，有（突出的）高低差，那又該怎樣解釋呢？

確實有些部分無法明確分類。但當你在創作一個有節奏的作品時，多少都會遇到這樣的問題，我們將這曖昧的部分稱為「小的姿態感」，姿態再小，製作時也要注意這個部分。

姿態的基本規則是「對稱軸和對角線不會產生相同的感覺」。因此，我們在製作時要注意相同材料（包括類似材料）的配置、突出程度和運動程度。

→ 📖 基礎① P.43參照「關於輪廓」
→ 📖 Plus P.64參照「造形＆姿態」

各式各樣的風格

以下是單面插作的參考範例。在此我們展示了三種理解方式。

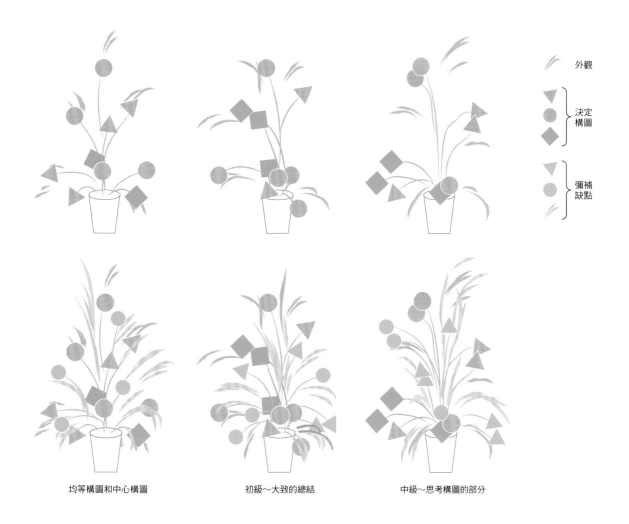

外觀

決定
構圖

彌補
缺點

均等構圖和中心構圖 初級～大致的總結 中級～思考構圖的部分

均等構圖和中心構圖,從一開始就沒有躍動感和現代感,它也被用於許多古典設計中。接下來看標有「初級」的,在構圖上的安排與「中級」相比感覺比較安定。決定構圖的階段是以「中心構圖」,也就是「對稱性構圖」。中級中可以看到是「非對稱構圖」。

不能說「非對稱構圖」就是優越的。但是非對稱的構圖有更多的構圖可能性,包括帶有躍動感的構圖。然而,過分意識非對稱的構圖也可能是危險的。非對稱的構圖從古典和插作的概念上來看,會給人一種有「破壞的」和「崩塌的」的印象。而接下來「彌補

缺點」的動作就是應該使它恢復到某種程度的匀稱。如果沒有達到匀稱性,並且仍存在「破壞的」和「崩塌的」的印象,則該插作將是失敗的。我們必須要根據自己的技能,想好要達到多少「非對稱性構圖」。

有節奏,也可以成為一種給人躍動感的行為。並且暗示了各種與非對稱性構圖等和「總結行為」相反的方向。「崩壞」到什麼程度,再放回去(總結),作品的印象會有很大的不同。

請根據以上參考例子,挑戰各種插作設計。

植物的分析（表情的處理）

這是每一個插花人都應該知道的基本思路。

植物的分析有兩種不同方向的分類（請參見P.6），

這是如何應對植物表情的問題。

首先要理解這兩種截然不同的分類，

再選擇哪個分析更適合製作的作品。

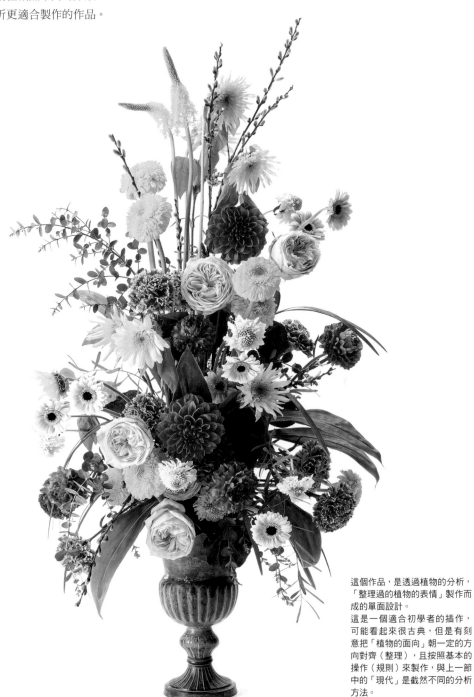

這個作品，是透過植物的分析，「整理過的植物的表情」製作而成的單面設計。

這是一個適合初學者的插作，可能看起來很古典，但是有刻意把「植物的面向」朝一定的方向對齊（整理），且按照基本的操作（規則）來製作，與上一節中的「現代」是截然不同的分析方法。

Design／Kenji Isobe

上方的三個方塊混合了葡萄風信子、飛燕、白星花和白芨,具有「工業風格的分析」。底座使用黑霞砂和火烤雪松板,它們都非常工業化。為了完成它,需要「不同的分析」,但方法有很多,並沒有哪個是正確答案,在此會介紹一些方法。

Design／Kenji Isobe

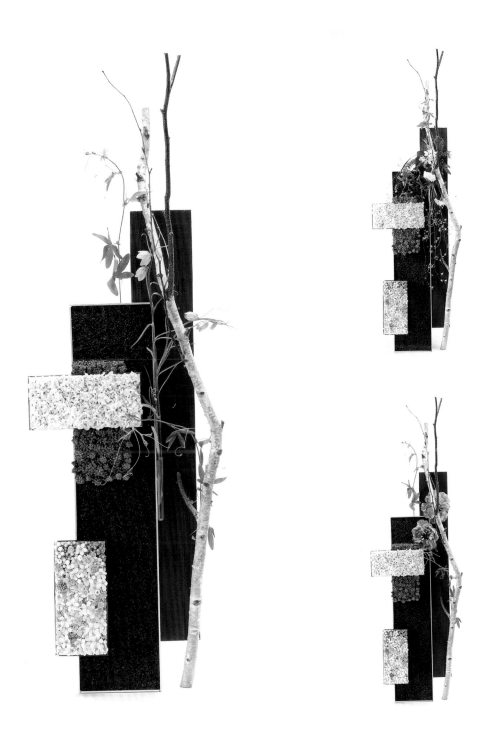

在「整理過的表情」中,植物表現出整體所奏出的美感。隨著工藝的推進,從某一點開始它變得工業化,變得毫無表情。另一方面,通過「個別的表情」,表情變得分散,但可以表達出個自的美。如果能考慮一定的規則,將能夠以「豐富的表情」的方式處理它,這樣一來,植物的分析就存在著兩極性。

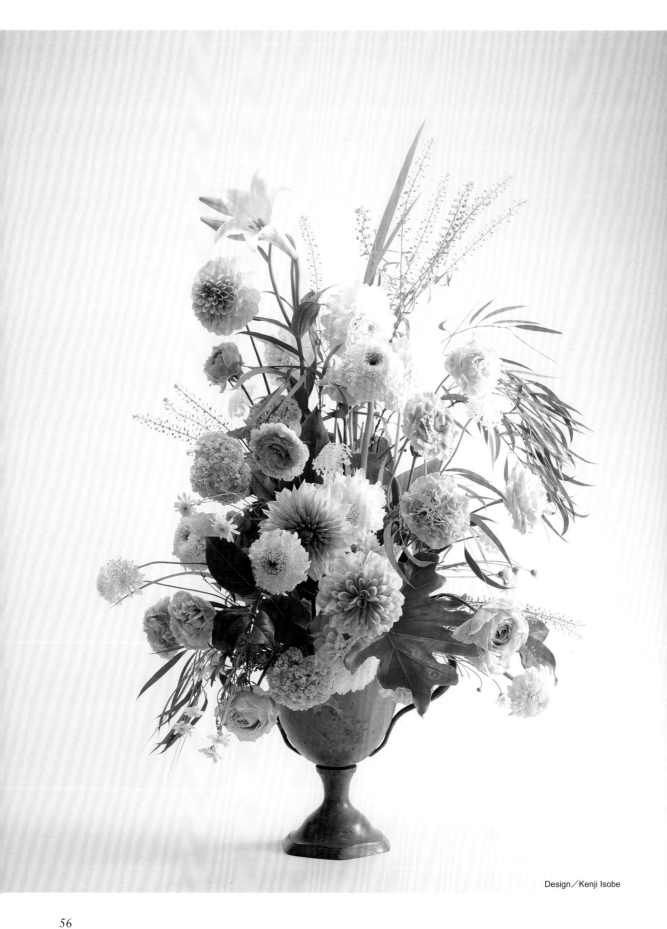

Design／Kenji Isobe

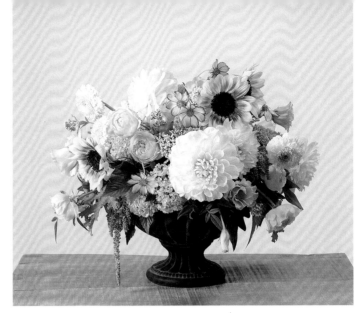

整理過的表情

與要製作的作品（商品）長度也有
關係，會有意識地對齊植物（花）
的方向。當用工整的表情方式處理
時，它就會成為一個整體，比起個
別的美，更能表現出「整體所發揮
的美」。

經過整理過的表情，通常是用於表
示形狀（Form）的插作設計。

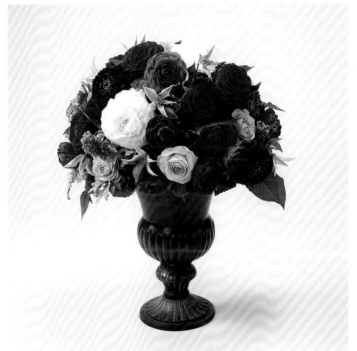

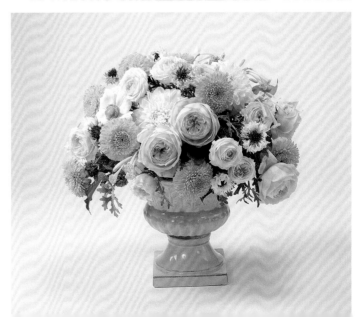

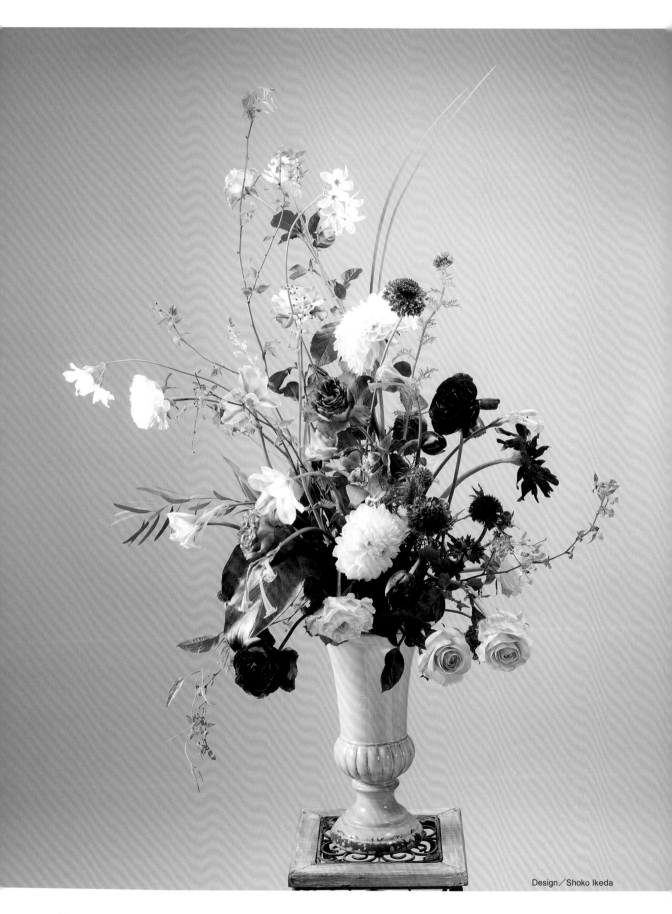

Design／Shoko Ikeda

58

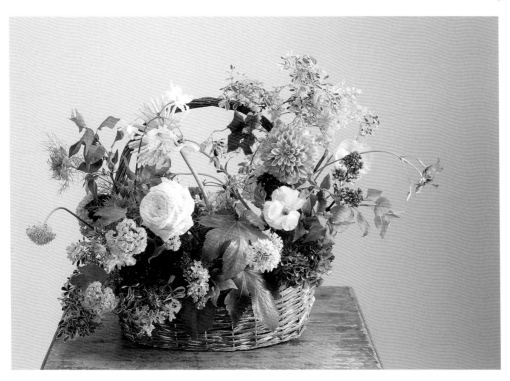

個別的表情（豐富的表情）

雖然說每個植物的表情都變得很分散，可是它們分開時，可以清楚地看到每朵花的表情。雖然整體的統一性降低了，但是個別的花朵都能很好的演奏出美麗的旋律。

比起「整理過的表情」，空間是必要的，只需要少量的材料就可以完成，且需要專業的思考，對於個人空間的干涉程度等，需要注意的專業知識也會增加。

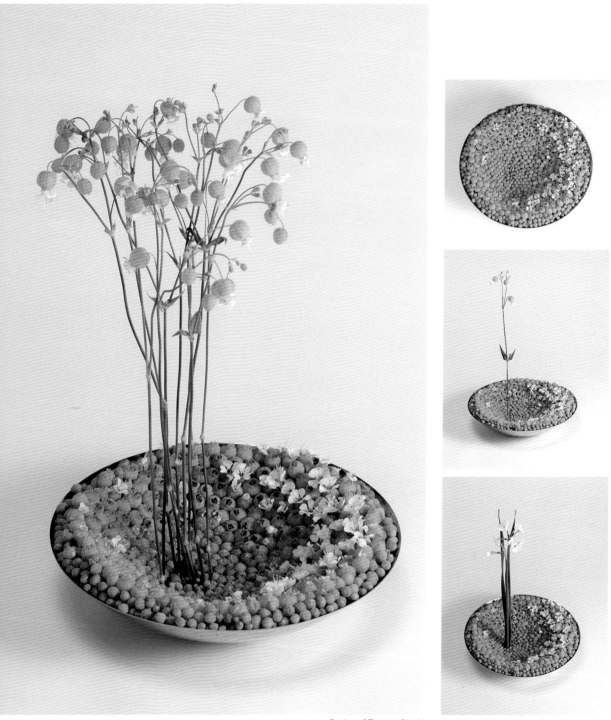

Design ／ Tetsuya Okada

如工業般的（表情）分析

如果說使用植物製作如工業般的表現，可能會給人留下有別於一般的印象吧！我們所謂的工業，是將自然界中形成的「形（形態、形狀、姿態、花型）」分解或重組而成的東西。基本上是將表情整理好，在有秩序整理的方向中求變化。

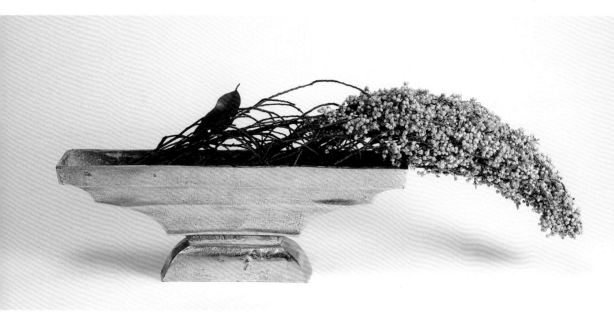

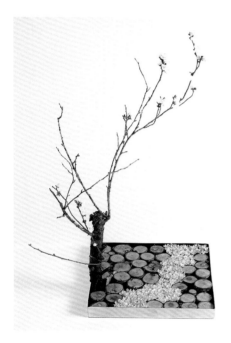

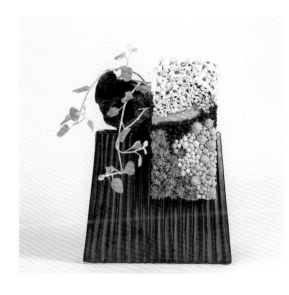

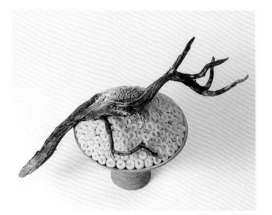

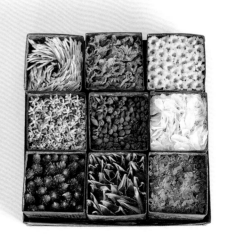

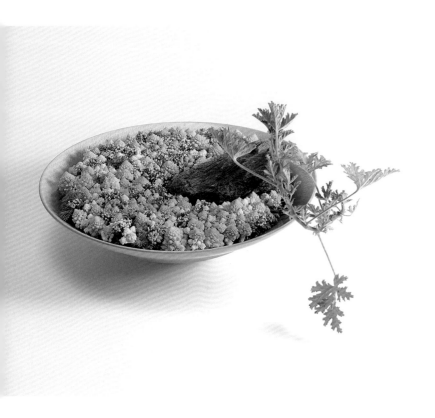

如工業般的分析（無表情）

有幾種方法可以達到無表情。一種方法是，隨著材料的分解和重組而變得工業化，有時甚至連「方向、面向」都變得看不見，這就像在平坦的金屬表面上一樣，沒有表情的狀態。另外，如果在不干擾其他材料的情況下，將個體差異很小且盛開的花朵，朝一定方向的安排，它也會是「無表情的」；換句話說，就像是「標本般的」。如果有個體差異或有動感，感覺就像「植物般的」，它就與「如工業般的」相反。

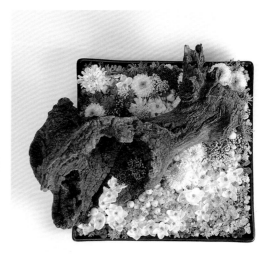

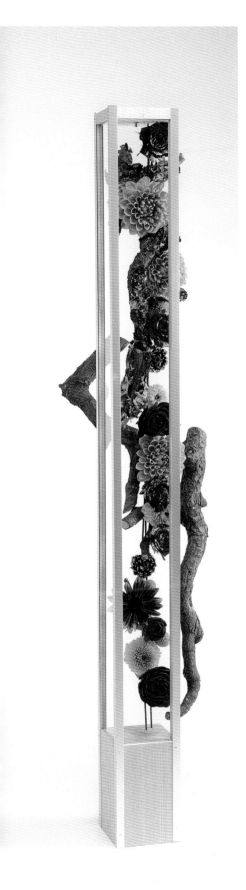

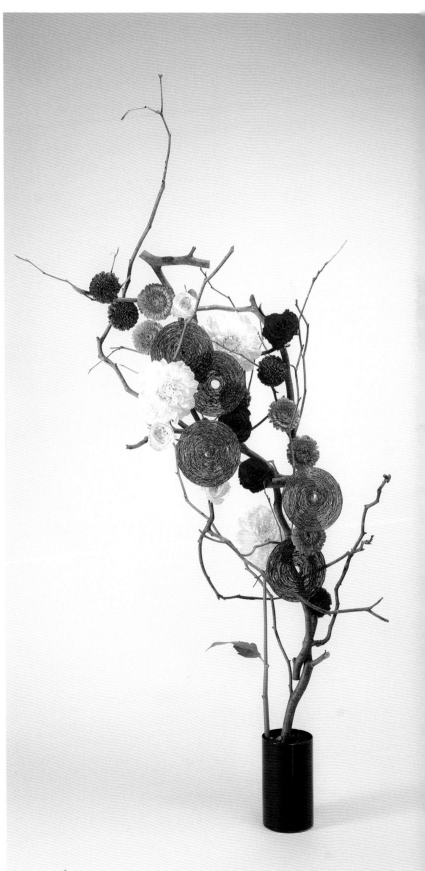

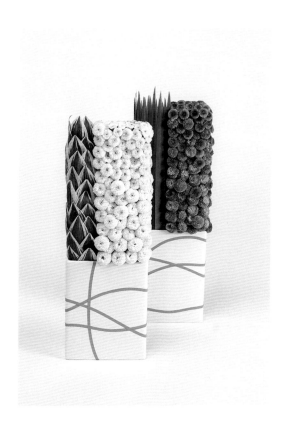

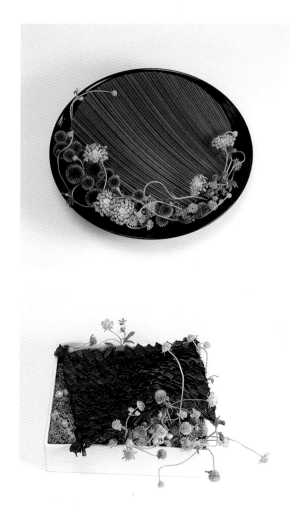

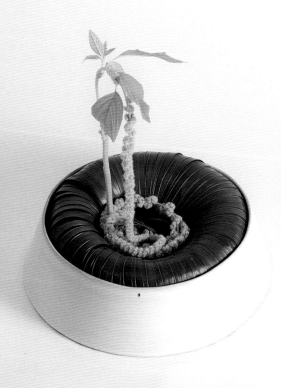

如工業般的分析（設計）

就像基本造形一樣，請牢記如果重複同一件事的行為，將被視為「經過整理」，它可能會變得像工業般的。黏貼、排列、收集和堆疊……是花藝設計中經常使用的基本動作。如何安排這些動作，也會和「如工業般的」進行息息相關。

以作品的製作為例，從插作到物體式的設計，皆具有廣泛的含義。

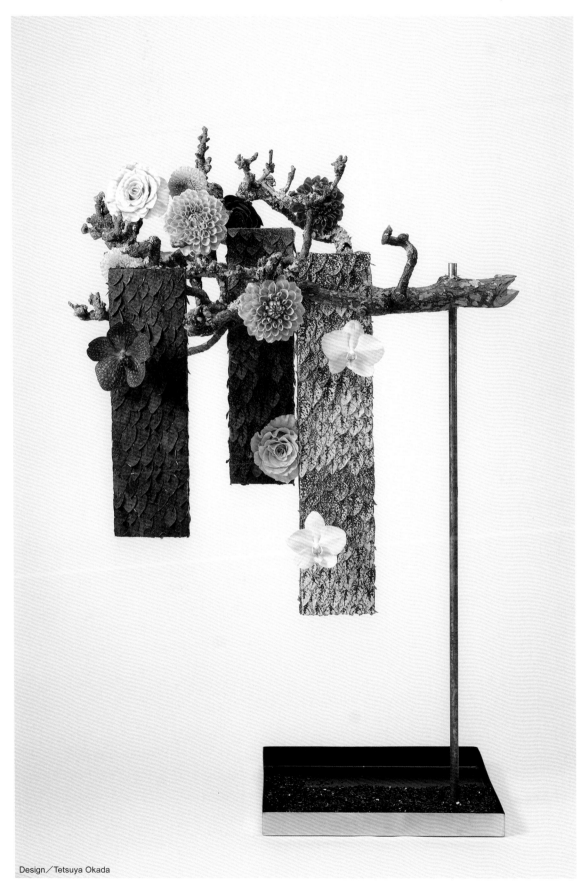

Design／Tetsuya Okada

◎理論 ····· **植物的分析（表現的處理）· 植物的律動之美**

◎要點 ····· 個別的表情（豐富的表情）· 整理過的表情（工業的）

→ 📖 請參照花職向上委員會系列書籍。有關詳細信息，請參閱P.3『本書的構成』。

以本書開頭（P.6～）中記載的「植物的律動之美」為主題，藉由「植物的分析」實際活用的方法和技巧為中心進行解說。

在大致理解的前提下繼續推進。首先，將互不相見的兩極「植物的分析」列在表上進行解說。

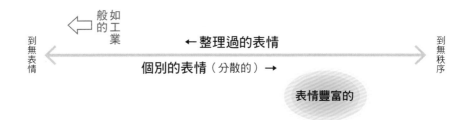

橫軸上展開的一條線，像氣壓表一樣表示植物分析的變化。分析可以說是如何處理植物的表情，左邊是「整理過的」，右邊是「分散的」。左、右分別向右（無秩序）、向左（無表情）更激烈地前進。

在「整理過的表情」情況下，將方向等整理得越有規則，或者將排列整理得越細膩，就會越沒有表情。

在「個別的表情」情況下，從規則的分散表情（面向），到無法系統化的分散表情，最後變得混亂沒有秩序。

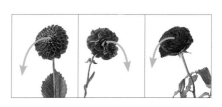

整理過的表情 －全體演奏的美感－

首先，讓我們著眼在植物的面向，讓它們朝著相同方向，較容易安排整理。初學者最初面對的「一個焦點（集合點）」插法也是一樣的，但這只是準備的開始。

→ 📖 基礎① P.88參照「集合點」

接著將繼續進行「整理好」的植物。如果仔細地觀察植物，你會感覺到花朵綻放的方向很明確，儘管花莖的形成也可能起到一定作用。看看這些纖細的方向，思考一個更整齊的方向也是可能的，而且也可以

應用於樹枝和樹葉。

當然也有些植物（花）的面向（表情）不是很明顯。

在基本的插作設計中，盡量保持整理的方向不變。

·**將所有植物朝向下處理**

·**將所有植物朝向焦點（中心）處理**

最常見的可能是前者。但是也有很多向上生長的植物，方向也會混雜在一起。許多設計師在這種情況下都會將花的部分分開來後，再調整花的方向。

植物的面向成為如何整理得更精細的關鍵，這意味著整理方式的程度差異。為了更容易理解本書介紹的作品，我簡單地按層級排列。

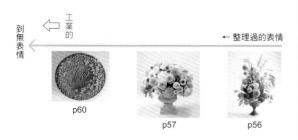

工業的　← 整理過的表情

到無表情

p60　　p57　　p56

這裡所說的程度並不是優劣好壞的問題，說到底只是「整理方法」的情況（圖片中，若單純以插的長度變短，容易被認為易於整理，但是以「表情的整理」為目的的部分是出發點）。

這些「整齊過的表情」形成了一個整體上，並且表現了「全體演奏的美感」。

為什麼稱之為「植物（花）演奏出的美感」

其實不能用「harmony（調和）」這個詞。調和指的是和諧。俗話說「美是在變化中表現統一」，美就在於奏響和聲。調和等同於和弦，需要「統一與變化」，所以這次的情況就不能使用「harmony（調和）」了。

→ 基礎① P.79參照「調和（harmony）」

只是植物（花）既有整體，又有個別的部分表現美麗，所以在這裡記載著「演奏的美感」。

如工業般的和無表情

往整理過的方向再更進一步，就會從線的另一端開始往「如工業般的」方向移動。

所謂工業，不需要植物的內面和外面，重要的是塑造幾何學的圖形，注重細節和完成度，需要精細和匠心的植物分析。

為何稱之為如工業般的

裝飾性這個詞，在花的世界裡早已產生了矛盾。這是因為有人說裝飾是一切的基礎。另外，與人工的意思也不同，指的是「經由人手加工的，或是人力製作的」。

在植物的世界裡，直接使用盛開的花朵時具有「自然的形狀」。而剝下花瓣、壓碎或揉捏它們則會改變形狀。正因如此，當創作以「人工與自然」主題的作品時，會傾向於編織和黏貼樹葉。

→ Plus P.118參照「人工&自然」

在那裡，作為難以感受植物（自然）的溫暖的語言，被計算了的配置方法，也包含陡峭般邊緣一樣的印象，作為總稱稱作「工業般的」。

因此，作為一個讓人難以感受到植物（自然）溫暖的語言，包括計算配置方法和鋒利邊緣的印象，我們將其總稱為「如工業般的」。

話雖如此，要完成「如工業般的」並不是那麼簡單的。我們需要不同的想法（有時是設計）。它可以是造形的發展，也可以是基礎構圖、技巧或精細的工作。

在無表情中，它是標本的、乾淨的、完美的、冷血的，說法各不相同，但必須是更工業化、完成度更高的。

有時可以使用葉和花瓣，採用各種技巧和發想，例如黏貼、排列、嵌入和按壓等。可自由地進行，朝富有原創性的發展。

如工業般的分析・製作要點

並沒有所謂「工業般的」的規則、方法或法則。簡單來說，「如果不是植物就可以嗎？」等疑問出現的時機，在某種意義上就是「工業般的」。在此，我們將對初步工業般的分析進行說明，請將其視為理解路線的入口。

首先，有些人可能會對「立體」和「平面」感到困惑。但是在立體中，基本上只能以「幾何形體」為基礎。當然也可以考慮其他形狀，但基本上我們會從圓形、三角形和正方形的幾何形狀開始思考。

即使在平面設計中也有需要考慮的地方，部分原因是我在開頭提到了「幾何圖形」。

一開始是統一的均分。即使說是統一，有多種類型也沒有問題，並且在設計方面意味著一個面。接下來，2個面（2種、2個顏色、2個樣式）這並不會很難理解，但當涉及到3個面以上（3種、3個顏色、3個樣式）時，配置就成了一個大問題。須考慮排列和配置，而無關工業，但參考各種平面設計（圖像設計、構圖、紡織品設計等）也是一種方式。

看來在變得多樣化的情況下，還是有必要對平面設計進行深入思考。

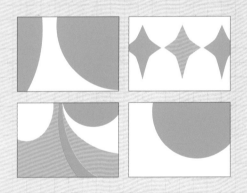

樹葉和樹枝，是如工業般的平面製作上非常有用的材料。透過整理方向，可以更有序地組裝陣列。不僅如此，樹葉和樹枝是可以很容易地拆卸或重建其原始形式的素材，例如通過切割、排列、黏貼、組裝和堆疊。可以說是一種更能工業化組裝的材料。

那麼「花」呢？將圓形花剪切得很短再插就好了嗎？可參考基礎①的集團式設計等內容。

→ 📖 基礎① P.70至71參照「質感形態・集團式設計」

在「質感形態」・「集團式設計」中，很多都是原封不動地保留了花的形狀。在那種狀態下，很明顯的能看出是「花（植物）」，很難稱之為如工業般的。例如，即使在保持圓形形狀不變的狀態下，添加（或不添加）高低差，如果其他植物的形態發生變化，就會帶有工業的印象。

對於如工業般的分析，會需要分解和重組，這意味著改變植物的形態。為了改變自然界的原本樣貌，不僅要分解和重組，還可以擴展到整理排列、擠壓、切割、壓碎等。

一般來說，「壓碎」和「擠壓」植物，似乎是一種讓植物看起來很髒的行為，但它是可能的方法之一，因為它是相同方向並有整齊的表情。因此必須以「整理成相同方向」為原則。

通過以上，我相信你已經理解了工業般的分析。鑑於植物需要重組、分解或改變，那麼圓形的個體花就不能用嗎？例如圓形小菊，在開花的狀態下很難改變它的形狀，以剪刀將花瓣剪成正方形，它就很工業了。那麼問題就變成了，是否允許在花藝設計中使用它。

或許沒有必要讓一切都「工業化」。但是，在保持「整理過的表情」整體準確度的同時，有時能看到「植物姿態」的「整理」也很重要，在如工業般的方面可說是次要效果。如果整體的工業印象很強烈，將導致整體都如工業般的分析。

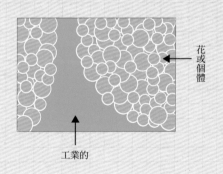

花或個體

工業的

這樣的話，對高低差就有了進一步的理解。如果沒有高低差的，可以說是「如工業般的」，但如果能看到植物姿態（形狀），就可以大膽地製作高低差，並呈現出作品的深度。

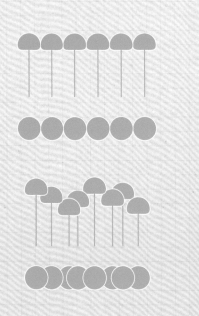

如果再工業化一點，可能會變得「面無表情」。還有一種無表情的進行方式，即為很「標本的」。 標本意味著更少的個體差異（更少的自然變形等），並使用那些具有典型的開花和類型。指的是排列整齊的狀態，保持一定距離以免干擾他人。

首先介紹一下這條路線的入口。再尋找其他方法來製作，並使用這些如工業般的分析提出不同的想法。一個很容易理解的指標，就是當時要怎麼去考察。

藝術與著作權

在進行如工業般的（無表情）時，一個問題產生了。「不是植物也可以吧？」這正是切入核心的話！如工業般的說明而言，這都是讓人產生共鳴的詞。

針對「植物是什麼？」的問題，也有植物是上帝創造的藝術的說法。這不是創世紀或古事記的故事，而是大地恩賜、自然界孕育的「植物」和神奇的「花」，是大自然（大地）創造的藝術。談到這一點，讓我們來思考一下「著作權」。

植物（花）作為我們設計花藝的主要材料，沒有肖像權或著作權。然而它是大自然（包括神和地球）的產物。拍下田野裡盛開的鮮花，上傳到網上不成問題。但事實上，著作權在拍攝照片時就成為攝影師的權利。

那麼花藝職人製作的插作設計呢？本書的讀者們應該會說，這個權利屬於「花的製作者」。但是，如果不想拍攝整幅作品，而只想修剪一些花朵怎麼辦？我不知道著作權是如何運作的。自然界中盛開的花朵不受任何人的著作權保護，因此它們很明顯屬於攝影師。

事實上，老實說目前這個話題的意見可能是一半一半（50／50），我一直堅信花藝設計的著作權屬於「花藝師」。一直持續在活動，當然，我們以後也會繼續這樣認為。

讓我們回到前面提到的「如工業般的」話題來思考。當談到如工業般的分析時，設計的形成不依賴於植物本身的姿態和形狀，它不再是自然的產物，作品的著作權仍然屬於創作者，無論它如何被修剪。

有一種想法是，認為花的世界不屬於設計和藝術，因為它是自然界（神）創造的藝術。考慮到這一點，這種「如工業般的」分析的方向就非常有效。

我當然支持這種思路，但還有另一種觀點。因為自然界（神）賜予我們的美麗的花，並不是什麼都不用想就能活用。我們擁有使其美麗的理論（思想構成），合理的手法（法則）及技術（技巧）。並且希望大家廣泛地知道有這種手法，從而廣泛地認識這樣的「花的藝術」、「花的設計」，而本書也是其中的一環。

如工業般的加乘

來自自然界的產物被大大的轉化為具有「如工業般的」分析的造形物，稜角分明的工業品，給人的感覺往往有些冰冷，讓人不滿意。

因此，它似乎往往是通過應用不同於工業方面的東西來完成的。這大概是因為如工業般的接近於「無表情」，而「富有表情的」要素可以產生類似對比的效果。「富有表情的」與這裡所說的「如工業般的」方向不同，即使不是自然材料，其表現力包括自然界的動態、有機線要素、植物的自然外觀等。

即使不是這樣的反差，也可以採取添加相異的事物的行為。

在庭園綠化（園丁）的世界裡，日本文化和西方文化都有共同的想法。不僅經過修剪以賦予它們人工形象的樹籬，還具有工業形象的植物（松樹、黃楊木、日本雪松等）。

在園景方面，我們混合了與人工（工業）相矛盾的自然植物、樹枝、植物等，以完成一個對比鮮明的庭園。有時，它可能會轉換成不同的材料（例如根據植物的形象使用天然石材、造形石等）。

在植物分析的表裡，「整理過的表情」從一定的線開始，營造出「如工業般的」要素，走向無表情的。雖然有各式各樣的效果，通過加入具有類似對比印象的「富有表情的」要素，將會出現更多如工業般的要素。之所以不說對比，因為它們是有相乘效果的，有時是同族的，有時是二合一的，有時也可能是對比的因素的東西。

個別的表情—個別演奏的美感—

另一方面，「個別的表情」意味著它們是分散的表情。各自朝向不同的方向。這與「整理過的表情」是不同的方向。此外，這些個別（分散）的表情也有程度的不同，此程度無關好壞，而是最終會導向無秩序的。

以一個簡單的插圖來表示（將其視為意象）。

個別的表情（分散的）　→　到無秩序

從圖示可以輕鬆理解，以兩枝花的角度來表示分散的程度不同，所給人的印象也不同。但實際上還需要許多因素，如種類、角度、長度、深度、大小等。

個別的植物因為它們的面向不同，每個個體都顯

得很醒目，意味著每個花朵保持著在自然界中盛開的原樣。這和我之前在「藝術與著作權」中提到的內容相關。

如果每個個體都很美，那麼包括相鄰的個體都會脫穎而出。還有輪廓，有時也可以表現出整體美（形狀等），其特點是表現出每個個體獨立演奏時的美（有條理的表情，是整體演奏的美感）。

請再一次參考一下本書開頭提到的「植物的分析」中的荷蘭黃金時期。

→ 本書P.8或基礎① P.104參照「Dutch and Flemish」

畫家逐漸捕捉到越來越多的「植物表情」，當植物的個體表情突顯出來時，整體形態逐漸瓦解，需要與以往不同的輪廓修整方法。你可以看到植物的方向，隨時間逐漸發生劇烈變化。

畫家漸漸地更加捕捉「植物所擁有的表情」。當植物個別的表情出現在前面時，整體的形狀就會慢慢地崩潰，必須採用與以往不同的輪廓修飾方法。隨着時代的變化，植物的方向也慢慢地發生劇烈的變化。

這些可以通過「個別的表情」分散的程度來進行比較。

優缺點

這些個別的表情各有優缺點，有一種片面但簡單的解釋如下。

	整理過的表情	個別的表情
空間	狹小	寬廣
材料的分量	必須要很多	用少的材料表現大的效果
製作時間	需要一定以上的時間	習慣的話可以縮短製作時間
專門知識	非常少	必須要較多的情報
商品目錄的再現度	容易	困難

這裡沒有「如工業般」的範圍，只是以一個簡單明瞭的表格，提供第一次嘗試了解這兩種分析之間區別的讀者使用，請小心解讀。

即使個別的表情有很多優點，但也有缺點，一開始需要專業知識和技術，而且不可避免地，花腳會散開，所以有很多事情要分開考慮。

→ 基礎① P.91 參照「複雜的技巧」Chapter5
→ Plus P.50參照「複數焦點的技巧」

若思考一下本質就可以明白了，並不是想使用複雜的技巧。如果不擅長的話，將所有的技巧都以插秧

的方式（相當於平行）可能是最有效率的。但由於無法操縱「花的頂端」部分的表情，只好使用複雜的技術，在某種程度上，必須對一切事物有共通的理解。

還有一點，和井然有序的表情相比，可能會顯得雜亂無章，沒有整理過的也會有被認為沒有吸引力的風險。

我研究了造成這種動向的各種原因，但其中一個是「植物的演奏之美」，只能從整體表現上來看的（不能了解個別的植物之美）。

另一個原因是，很多花藝設計師雖然使用了「分散技巧」，但個人空間狹小，很多作品會給人狹窄、髒、擠壓、散亂的感覺。

雖說是最大的優勢，但是也有轉化為劣勢的例子。

通過分離單獨的花朵，每株植物開始在某種程度上表現自己，即使需要一定的空間（間隔），我們仍然在不知不覺中繼續工作。

在「整理過的表情」中不會發生在沒有面對面的情況，全部都面朝同一個方向，作為一個整體發揮作用。這個問題也將在下一節「豐富的表情」中詳細介紹。

豐富的表情

隨著我們在個別表情方面的進步，有可能使它們在任何層面上有「豐富的表情」。花的表情方向分散的話，並不會使它們有「豐富的表情」。

就像兩個人說話時，可以相互依偎著面對面，發揮相乘的美感，從側面或背後像竊竊私語一樣交談，或者使他們看起來像是在玩接球或跳舞，這就像詩歌一般。

認真寫的話，會這樣的表現，但不一定能看出什麼指引，在此處做出假設的同時，我們將擴展解釋的選項。

假設① 釋放的程度

釋放無形的東西。我們以普通的擴音器來舉例，比方說形狀像一個擴音器，聲音會在中距離的地方最能有效地被聽到。（並非實際的實驗，純粹以想像的方式來讓大家理解。）

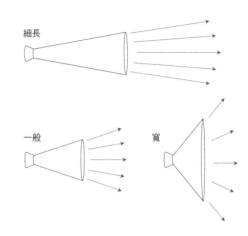

又長又細的擴音器，近距離很難聽得清楚，但距離很遠時，卻覺得能聽得到。

寬度比較大的，就會顯得擴音器沒有意義，發射距離可能很短。

可能還需要一張如下圖所示的圖片：

釋放時的影響和強度（長度）　　　　　　　　　　　　　　　　　　　強

聲音、氣味、影響力等的強度通過圖像的高低起伏來表達。

這不是要去定義「什麼」，僅以意象表示當你向右移動時，釋放和影響會隨之增加。

在這裡感受到的是一種無形的「釋放」，並試著去思考了每個之間的差異。

假設② 氣場，光環Aura

那個人很有「氣場，光環（aura）」，這是我們經常聽到的一個詞，但並不是看到什麼實際的東西說出來的，也不是靈一般的事，只是一個形象。

如果配合「假設① 釋放的程度」所說的，我們就要思考釋放出的量和釋放的位置，而不僅僅是可見或不可見。

僅管這只是一個意象，插圖中顯示了光環是如何出現的。每個個體會因各種因素，如大小、顏色、環境、方向、運動等而有所變化。請思考它如何發生變化。以下是較主觀的例子：

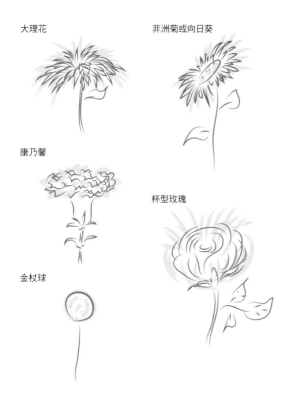

大理花

非洲菊或向日葵

康乃馨

杯型玫瑰

金杖球

〔大理花〕雖也會視品種而定，對周圍環境的影響也很大。大理的花瓣尖銳有明顯凹凸變化，我感覺到從整個花瓣尖端大約釋放出50mm左右的氣場。

〔康乃馨〕從完全綻放的大康中，可以感受到散發約10mm左右的氣場。

〔金杖球〕讓人覺得它是否有在散發氣場？但是約2mm的氣場包裹著它，感覺快被釋放出來了。

〔非洲菊或向日葵〕假想是單瓣黑芯的那種，感覺像是從花瓣尖端散發出大約40mm的氣場。但是中心部分似乎突出了約5mm。根據形狀的不同，能感受到散發的氣場長短也不同。

〔杯型玫瑰〕盛開的中央部分，感覺散發出約35mm的氣場。因為是杯狀的花，似乎只有10mm的氣場從花瓣側邊散發出來。

雖然這只是一個假設，但植物的氣場會結合或釋放，而且釋放的時間長短，取決於它們的形狀和其他因素。當然，個體存在著差異，所以請理解這裡描述的毫米數，只是我們主觀形象的一個例子。

假設③ 互相干涉

人們常說有許多個別的表情會變得「更豐富」，但我認為並非如此，而是取決於他們如何對話、如何相互依偎、如何面對彼此、如何呢喃細語、如何投接球及如何跳舞。

→ 📖 基礎① P.105參照「花從左右兩側相對、朝上和側邊的情況」

所以這裡就套用了這次假設的「釋放氣場」，面對面的時候，使用干涉對方的「氣場」。

如此一來，就會產生氣場重疊的部分，且得到更多的植物表情，所以才會有能表現出有「豐富的表情」的說法。

這就是不能簡單地用許多個別的方向，來表示豐富表情的意思，根據植物的形狀，方向也會發生變化。

尤其是當整朵花的形狀不一致時，更要仔細地觀察。

另外，並不總只是面對面的安排，偶爾也會在一旁「呢喃細語」或從背後被人「拍肩詢問」的感覺。

這次「假想的氣場」是去理解「豐富的表情」的一種參考想法，並非每次的情況總是如此，帶有詩意的感官可能也很重要，並不是要從精神的意義上來說明，這一點也是很重要的因素。

個人空間

明白了干涉假想的氣場是如何讓表情變得更豐富之後，在進行這些「個別的表情：植物的分析」時，有一件事情是絕對必須要做的，那就是「保有植物的個人空間」。

干擾氣場能夠讓植物的表情更加豐富，但太靠近可能反而會有負面形象，這時可以將其用「植物的個人空間」來轉換。

如果花瓣「觸碰」到其他植物，會容易給人一種凌亂的印象，如果它們對齊，指向同一個方向，就不會構成問題。每個都獨自地面向不同的方向，才會構成問題，而且，它們不僅不可能接觸，甚至完全附著、擠壓或推入也是不可能的。

正如我在「個別的表情（個自演奏的美感）：缺點」中所說的，不保有個人空間，優點會變成缺點。觸碰在一起是不行的，最好還得測量個人空間應該留多大，包括前面說的假想氣場的干擾範圍。 不要害怕犯錯，但是要注意在創作這些「個別表情（分散）」的作品時，要盡可能保有植物的個人空間。

更豐富的

正如我在開頭簡要解說的那樣，分散存在著不同程度的差異，程度不代表好壞。然而，使其更加分散（到達無秩序的程度）會成為一項重大挑戰，通過使長度、角度、動態和方向不同，表現力也會增加。

用「整理過的表情」更詳細地研究植物的「面向」。希望你能從這個面向著眼，研究如何讓植物彼此的表情能更加配合，研究各種不同的手法。

所有的基礎知識都已在基礎①中進行了描述。

→ 📖 基礎① P.91參照「複雜的技巧」Chapter5

其他更多的情報，或許只能靠各自再去更深入培養。

無秩序和靜物畫

如果要更分散地處理個別的表情，最後會朝著無秩序的方向前進。

不受常識束縛，自由自在，更散漫地到達那裡，實際上非常困難。

表情可能會變得更豐富，但也不是只有那樣而已。

有一種假想的氣場，在那裡藉由干涉的行為，使它變得富有表情。或是絲毫不干涉他人，使其更分散的隨機地放置它們。

這是一種特殊的方法，但如果這樣做，就會造成「沒有總結」、「不調和」、「分散」、「散漫」的印象。你可以在其中加入三個以上的世界觀，完成一種特殊表現的「集合美」。詳細內容，將在Chapter 5「靜物畫：死去的自然」中進行講解。

在這裡，我們將更深入地研究「如工業般的」造形。

對如工業般的分析的詮釋包括對植物的分解與重組，讓我們看看以下一些例子。

先不談強調，在此可以確認到一個植物的分解和重組，而且形狀也有可能會發生變化。

然而，這裡並沒有偏離花器的形式。這在如工業般的分析上，會是一個重要的通道。

圖1 造形的最小單位

以後為了創作出更好的作品，造形（塑造形狀的方向）會成為一個課題。設計創作時，必須知道最終形式或最小單位，尤其是在抽象表現的時候，最小的單位是圓形或正方形（圖1），基本是向最小單位移動。

圖2 圖3 圖4

當從最小的單位開始變化時，從蛋形開始（圖2），你可以感受到生命、重力和重量。當然，這也取決於材料和顏色。

另一方面，如果我們取平均值，並將其壓縮成橢圓形（圖3），又會變成如何呢？

比起最小單位的圓形，更容易感覺到什麼，不會比蛋形強烈。

更進一步的扭曲（圖4），會使你感覺更強烈。

像這樣，看起來像別的東西並不是不好的，然而，給人一種壞印象的形態時，它就成了一個問題。這時，根據所使用的材料、顏色和形狀等，都可以替換這個造形的問題。

並不是總是將其設置為「最小單位」就可以了，而是如何接近它才是問題。

在如工業般的分析中，除了以鋪滿花器的手法，也可參照一下稍微升級的作品。這些失真的方法，真的正確嗎？請與本書P.60至65的作品一起驗證一下。

像這樣的造形問題不會出現在插作的部分。

這次是從工業分析的角度來考察，這個問題與各式各樣的造形息息相關，也可以說與「形象純化法」和「非形象構成法」是同一個思路。

→ 基礎①P.140參照「Floral ART」
→ Plus P.123參照「抽象化」

3

構圖的視覺動線

有躍動感的「對稱平衡」

常聽人說非對稱具有多樣性。
另一方面，對稱的世界給整體帶來定定感，
構圖可以賦予躍動感。
讀到這裡，還需要先具備第1章到第2章的情報（知識）。

有躍動感的「對稱平衡」

在本章中，我們將明確地了解構圖的概念，並思考如何活用它。
構圖是有可能移動（流動）的，只有當製作者是有意圖的在創作時，
它才是有價值的行為。

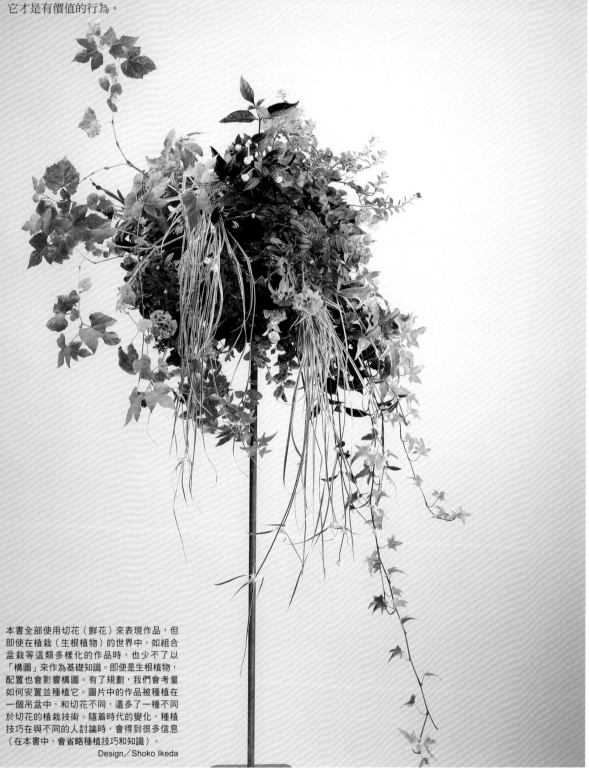

本書全部使用切花（鮮花）來表現作品，但
即使在植栽（生根植物）的世界中，如組合
盆栽等這類多樣化的作品時，也少不了以
「構圖」來作為基礎知識。即使是生根植物，
配置也會影響構圖。有了規劃，我們會考量
如何安置並種植它。圖片中的作品被種植在
一個吊盆中，和切花不同，還多了一種不同
於切花的植栽技術。隨着時代的變化，種植
技巧在與不同的人討論時，會得到很多信息
（在本書中，會省略種植技巧和知識）。

Design／Shoko Ikeda

76

以對稱為代表的「古典花」單面樣式
中，基本上是對稱的形狀、對稱的平衡
和對稱的構圖。在代表這種對稱性的
同時，也可以在構圖中創造出流動感。
當然也有許多不同的思考方式，但我
認為在對稱的設計裡，同時在構圖中創
造流動性的安排，在內容上優於任何
其他設計。往往看起來平淡無奇的插
作，卻不是那麼輕易模仿的。

Design／Kenji Isobe

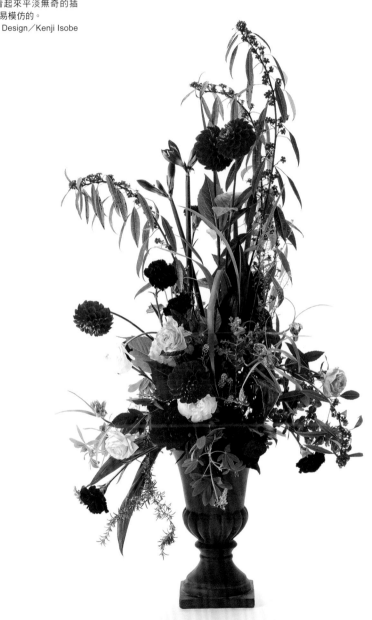

通常，構圖（composition）是通過在繪畫等的全體中進行整體佈置來創造一個作品。在花藝設計中，不可能像在白色畫布上畫畫那般，且也不能畫草圖。雖然也有特殊的設計方式，但構圖通常是由植物（花卉）的擺放位置決定的。

在此處包含了如何形成構圖、涉及的步驟以及最終的呈現效果等所有情報。當然還有結合第1章和第2章的知識，所進行展開的內容。

從這裡開始，這個「構圖的視覺動線」就是一個在任何情況下都會涉及到的重要基礎知識。

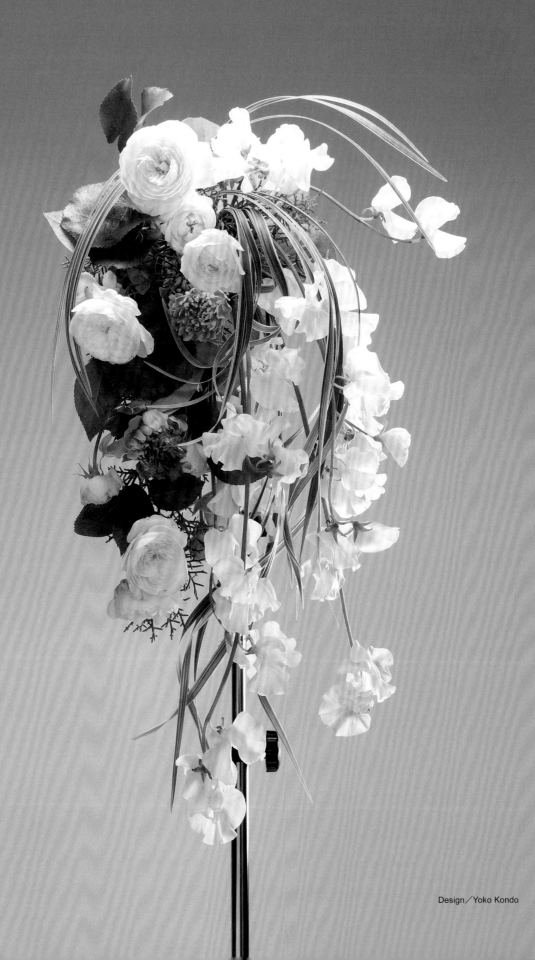

Design／Yoko Kondo

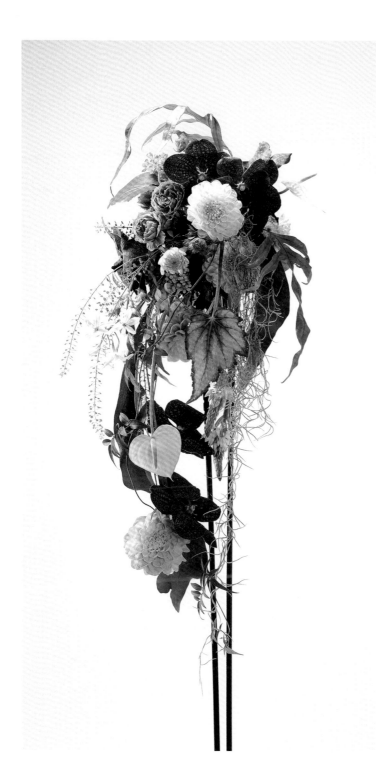

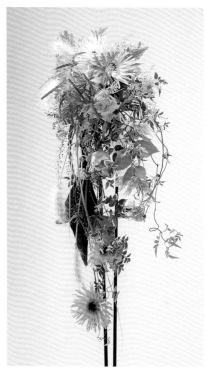

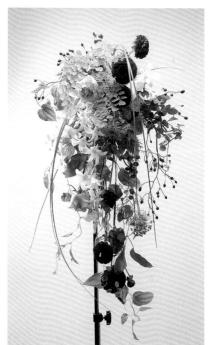

對稱型的新娘捧花

Form形狀對稱,也有對稱性平衡的婚禮捧花(新娘捧花),是最受青睞的傳統款式。

嚴格的對稱性(形狀和平衡)可以營造出更古典的氛圍,但為了讓這些作品既輕盈又現代,用的是非對稱的形式,重要的是要創造構圖的視覺動線。

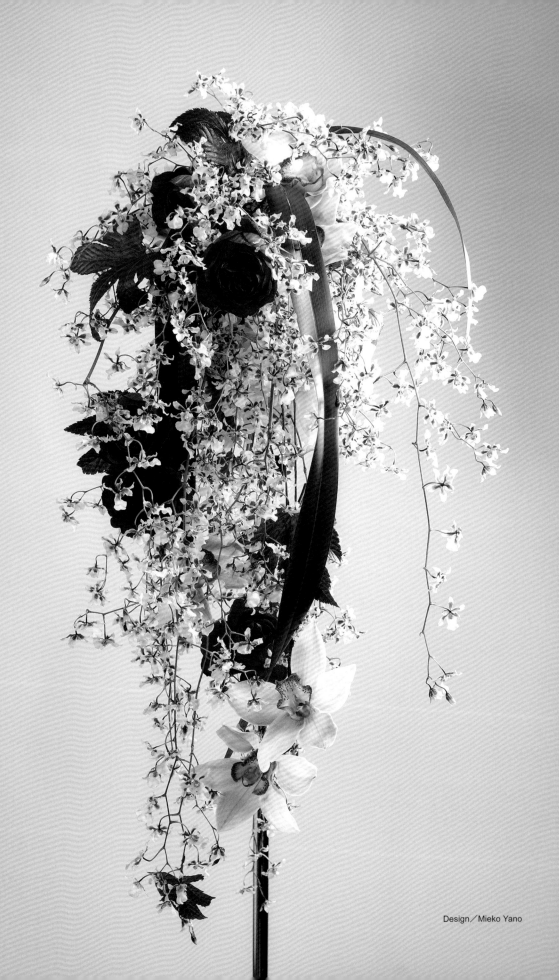

Design／Mieko Yano

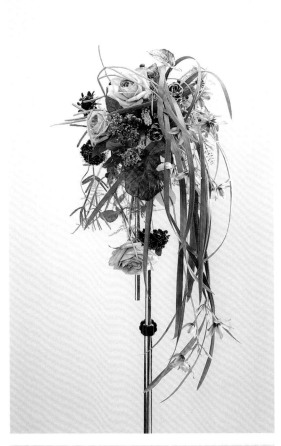

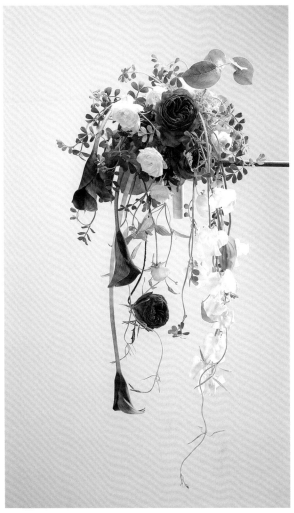

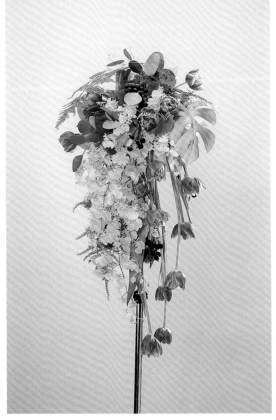

對稱形的新娘捧花

非對稱的形式更容易融入多樣性，這意味著很容易加入自由設計，相較於對稱形式有一種嚴謹和安定的感覺。並沒有說哪個比較好，但是將構圖的視覺動線融入對稱形狀，可以在保持安定性的同時，給人一種輕盈和具有躍動的感覺。

在構圖的學習上，對稱形捧花是最容易探索和了解的主題。讓我們從驗證這一點開始。

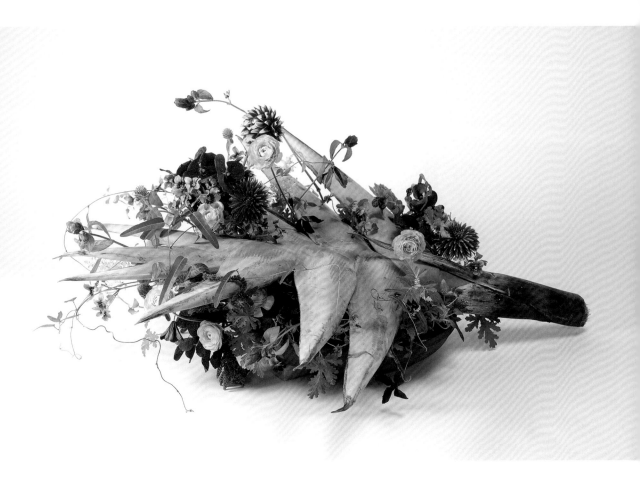

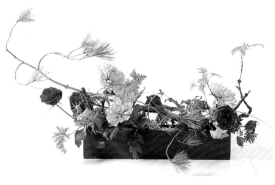

借用古典的配置

雖然在解說頁上記載的很詳細，但是在學習非對稱時，先確實理解「古典群組」的內容，借用於各種配置、設計中等。這很單純，如果你遵循理論的規則，構圖就會產生視覺動線。

在確認對稱形和對稱平衡是相同的之後，再轉移到其他形狀會更容易理解。只是這些還不是全部。

繪畫的印象

西元1600年到 1800 年左右的荷蘭黃金時期
（參照P.8）裡，有許多花卉的繪畫。從中
期以後，「花卉的表情」、「動態」和「構
圖」可以自由的形成。從那時開始誕生了
「像畫一樣」的主題，但在此我們研究的
是「個別的表情」和「構圖的視覺動線」。
P.83至85並不是「表現的世界」，因此可以
享受自由的配置、構圖和流動，而無需考慮
花卉材料、顏色或對比。

從花卉畫擷取而來的靈感

在一定程度上以古典樣式為範本的同時，欣賞構圖和花卉的表情是非常有意義的。將非對稱性的構圖或構圖視覺動線導入對稱形（平衡）並不容易。以西元1800年左右的繪畫為起點，在保留古典的同時，自由地構築構圖，使構圖的操作更加有趣，這些需要所有的知識、技巧和經驗。

Design／Satomi Yoshida

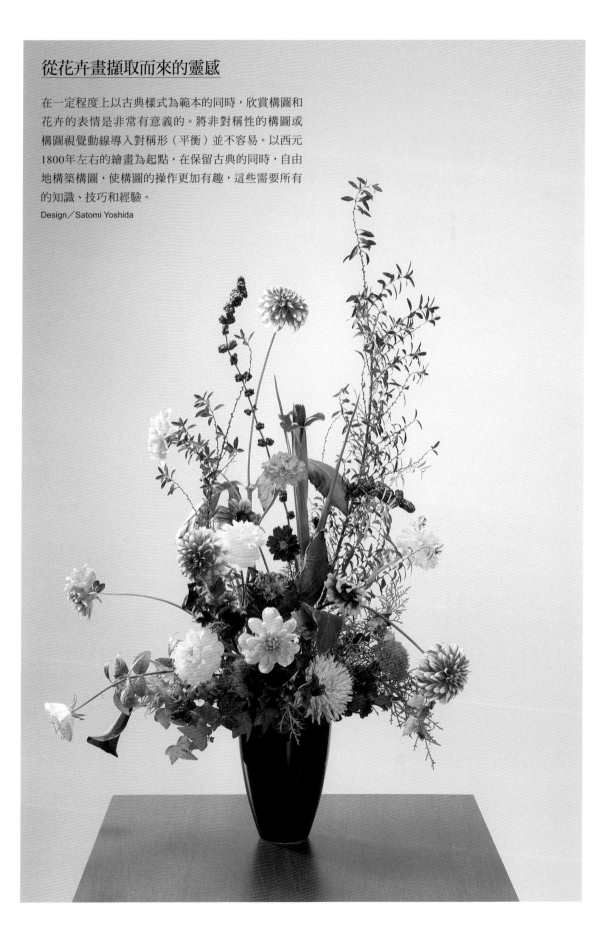

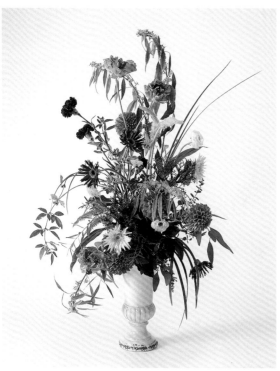

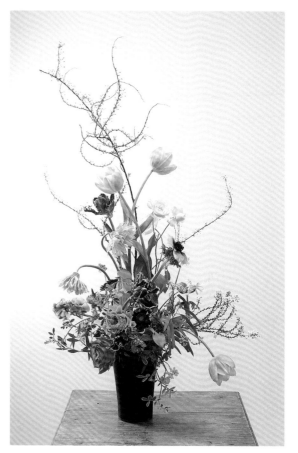

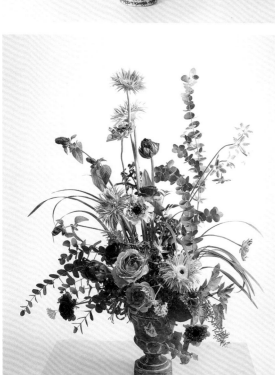

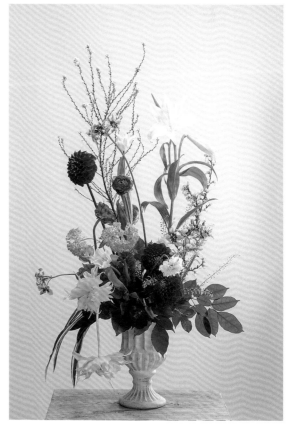

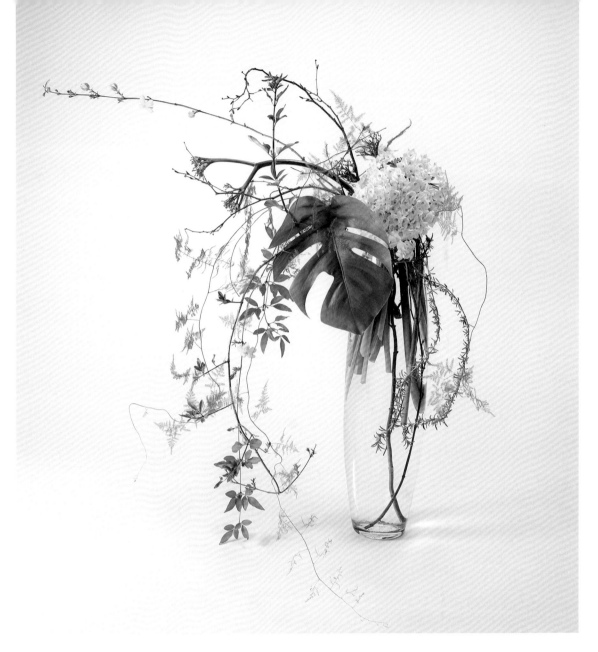

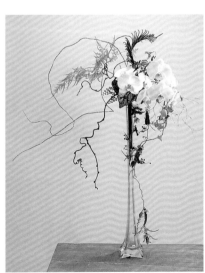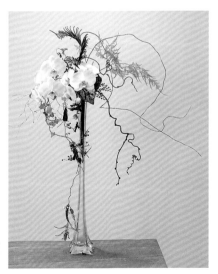

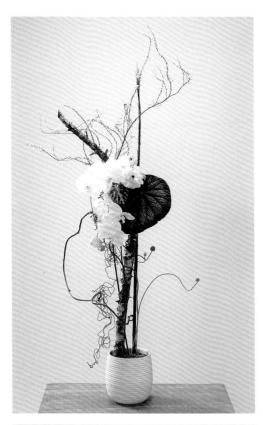

新藝術運動 Art nouveau

19世紀末時主要盛行於歐洲的國際藝術運動，最著名的是從昆蟲和植物中提取的「有機曲線」，受日本影響的「非對稱」、「減法構圖」、「平面性」等也常被納入其中。在此我們以靈感重建了新藝術構圖的主題。請參閱各種樣式，以及加法構圖和減法構圖的區別等。

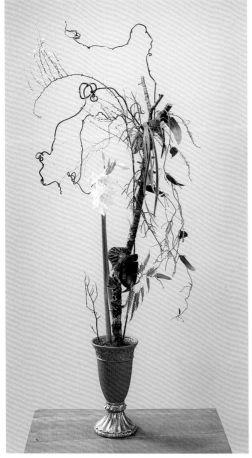

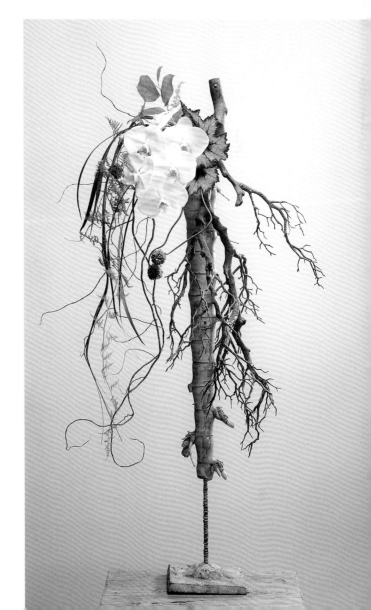

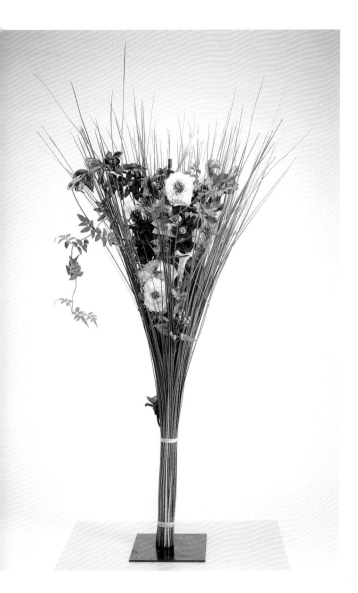

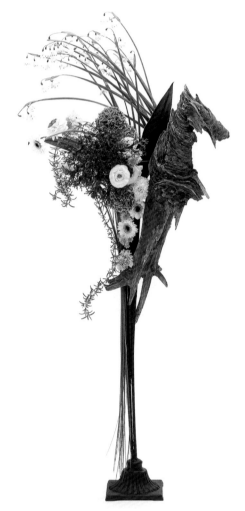

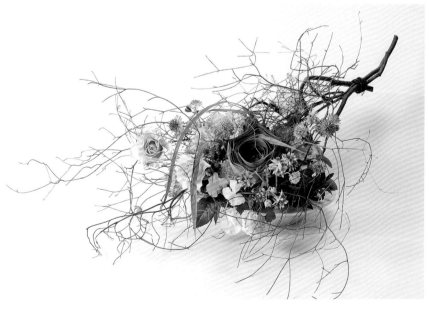

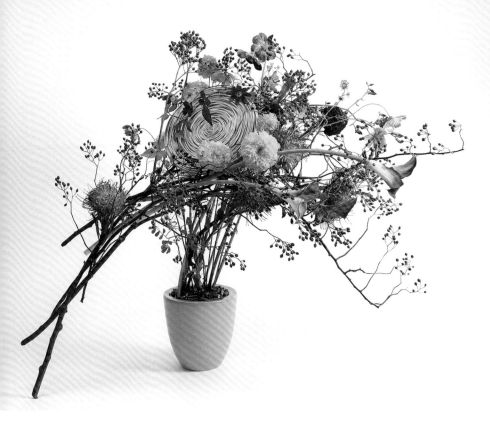

混合風格

Stilmix

和古典花型同類，在金字塔和三角形的形狀
裡，同時加入「迷人的裝飾效果」和「自然效
果」，這樣的主題可以製作出令人著迷的安定
設計。

它的外觀具有一定的形式，因此可以輕鬆自信
地對構圖進行大的變化。在考慮構圖的同時，
混合風格會變得更具吸引力。

→ 📖 Plus P.100及P.121參照「混合風格」

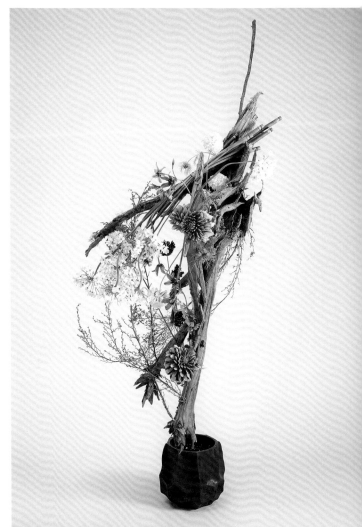

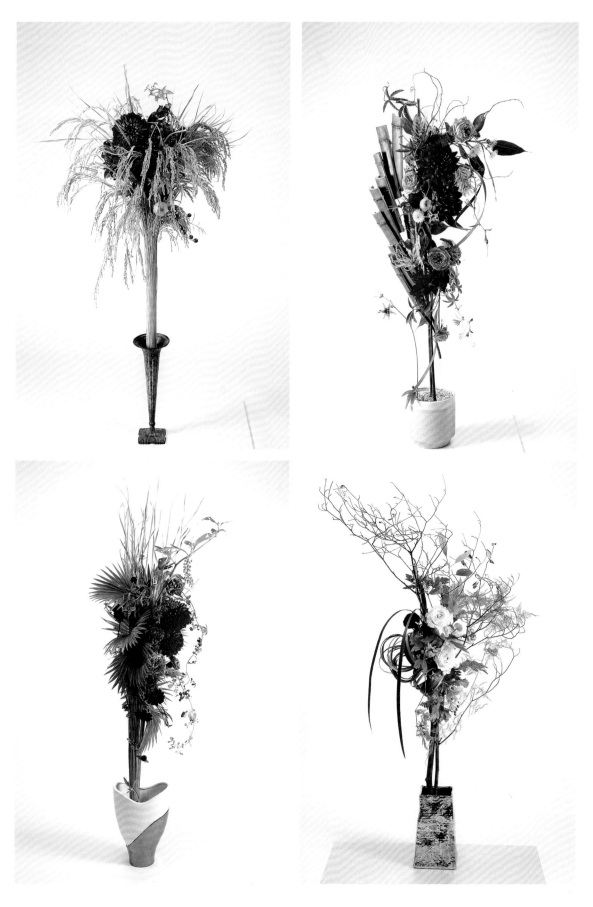

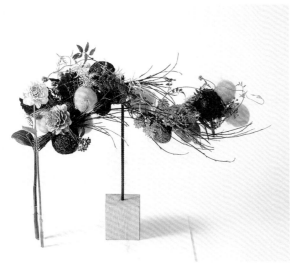
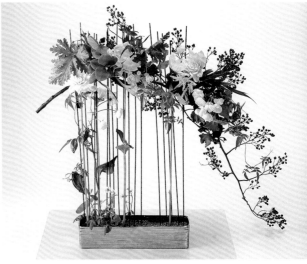
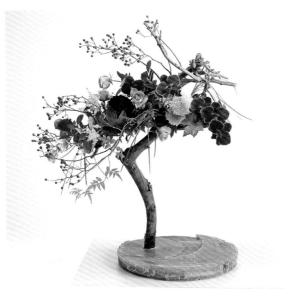
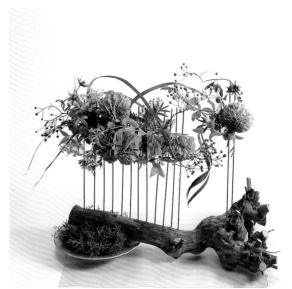

物體式

objekt haft〔德〕

雖然不是物件（object）的最初定義，但
有一種從物件的意義上呈現花卉設計的方
式。幾乎沒有定義，重點的轉移是起點，
主要是指不能歸類為插作或插花的東西。
由於改變了視線，有些人可能會覺得它與
平時的作品不同，但基本要素和製作方法
與插作設計等的組合相同。

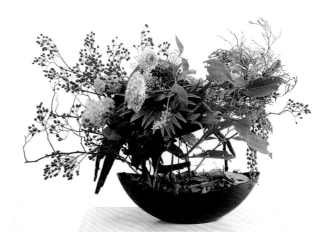

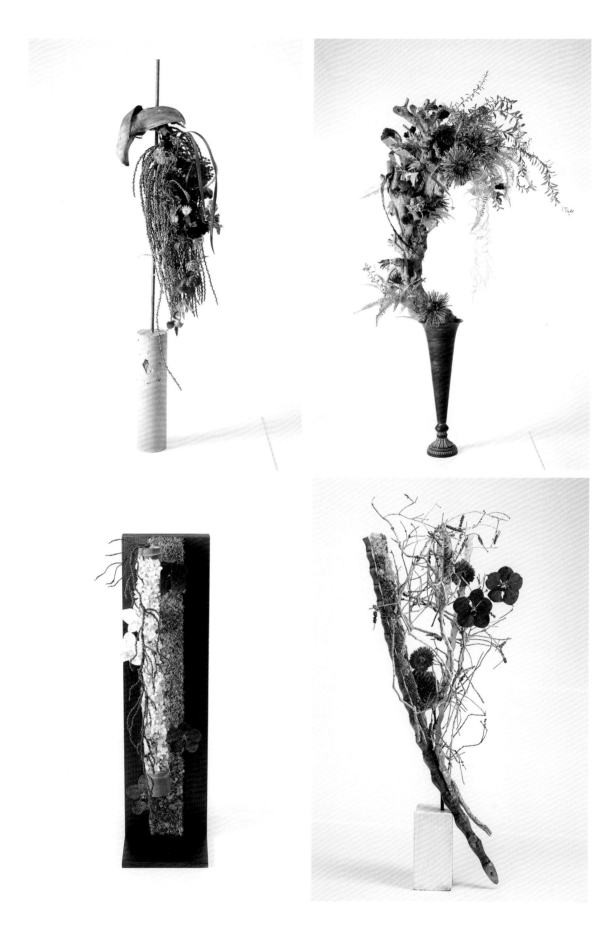

物體式

當視角改變時，往往會容易認為需要一些新的東西，但製作造形物之後要再構建花朵的手段，如「插入順序」、「構圖的決定方法」、「收尾的方法」等，和其他的插作世界是一樣的。

如果輪廓開放，則會考慮到姿態，「整理」、「分散」、「如工業般的」等植物表情的選擇也是一樣的。當然，構圖的視覺動線也會讓作品的完成更具有動感和吸引力。讓我們可以隨時提取和運用的基礎知識，請務必牢牢記住它。

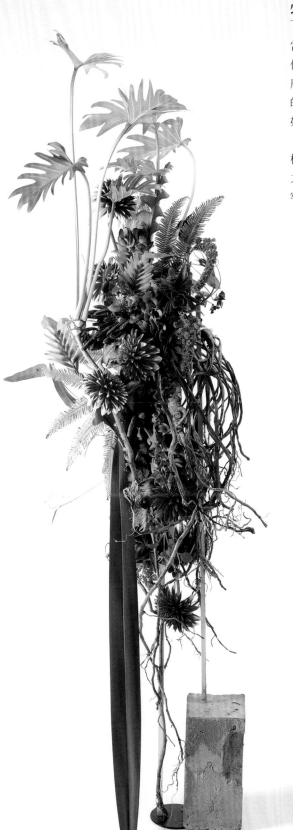

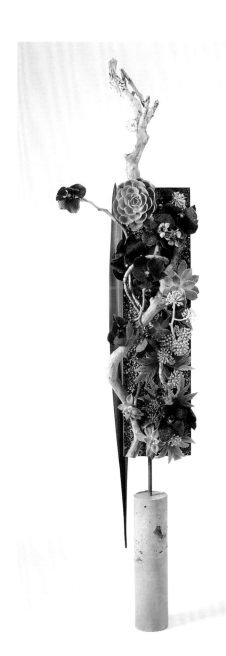

◎理論 ····· 構圖的視覺動線 · (減法構圖 · 加法構圖)

◎要點 ····· 古典群組的區分 · 對稱性構圖 · 非對稱性構圖

→ 📖 請參照花職向上委員會系列書籍。有關詳細信息,請參閱P.3「本書的構成」。

構圖是作品中不同部分的結合,就如同畫圖時的操作一樣,以線將它們連接起來,並意識著視覺動線的營造,而形成「構圖的視覺動線」。

我們已經在非對稱(Chapter1)中談到了構圖,在此一起合併討論。

這個內容無疑將成為最重要的課題,因為它是今後各種作品(商品)、陳列、空間裝飾等所有設計的共同點。從另一個意義上來說,我們不應該在這裡省略構圖和構圖的流程。

從歷史上窺視

文藝復興時期,西方藝術史上出現了以「自然主義的寫實性」、「人性的流露」,「與普世美的調和」為特徵的「線透視的開發」,「解剖學的成果」、「油彩技術的確立」,「現實主義(realism)」和比例的新發現」等技術革新。

作為大師之一的拉斐爾·桑蒂(Raffaello Santi)在晚年創作了自己的畫作《西斯廷聖母》,其中包含許多內在的構圖,影響了設計界,我們將這幅畫作為考察的起點。

最初的考察

這種「構圖的視覺動線」最初是由 Heinrich Wölfflin(西元1864至1945)提出討論的,「左右的支配如何影響感知事物」和「在繪畫構圖上,左或右所具有的意義」。這一切都始於對假設的初步討論和陳述,從那時起關於垂直和對角線動態的各種研究上得到了進展,且成為廣為人知的定義。

關於拉斐爾畫的《西斯廷聖母》解說如下:中間是升天的聖母,對向左邊是教皇西斯庫丁斯,對向右邊是聖女芭芭拉。三者剛好形成一個近似等腰三角形。但是仰視的教皇、正面的聖母、俯視的聖女,這些臉的方向性也促進了視線從教皇到聖母再到聖女,再從左下向右上的斜線上升感,從左上到右下的斜線有下降的感覺。

而且,在「反轉圖像」中,不僅視線移動不流暢,聖母的昇華感也變差了。由此,以繪畫的構圖作為一個假設,提出了從左到右的視線的自然性。

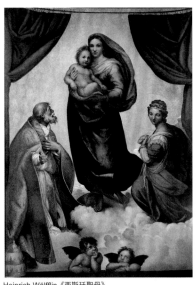

Heinrich Wölfflin《西斯廷聖母》
提供:Interfoto/ アフロ

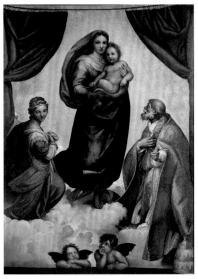

反轉圖像

以花職向上委員會立場來解釋

我們不僅僅是以分析這些畫作的角度，而且以易於理解的方式向花職人解釋。

首先，讓我們看一下聖母瑪利亞，它就像是插作中的「焦點」。

定位為對稱性構圖。左右平衡和配置都很安定，是靠確實的「對稱平衡」所形成的。

構圖呈順時針流動，部分原因是因為人臉的方向。兩位有名的天使是一個很好的強調，就好像他們在順時針方向繞著畫圖轉。這種流動的視線被稱為「構圖裡有動態」或「構圖的視覺動線」。

> ・「對稱平衡」
> ・「對稱性構圖」
> ・「構圖的視覺動線・有（加法）」

浮世繪的構圖

我一直在研究文藝復興時期的繪畫，在對稱世界很強的西方，「安定的構圖」是最基本的。

那麼，是否也有不安定的構圖呢？

事實上，日本的非對稱文化是獨一無二的，這個話題已經出現過很多次了。在浮世繪的世界裡，平面化是其他國家所沒有的文化，尤其對新藝術運動的影響似乎很大。突然切斷背景和獨特的構圖方式，在世界任何地方都是無與倫比的。

克勞德・莫內（Claude Monet）是出了名的日本文化的愛好者，因此，日本文化對他的作品產生了很大的影響，在西方以睡蓮創作了許多罕見的不對稱畫作，突然被剪掉的背景，可能是從浮世繪的「遊船」中學到的。

例如，說到「遊船」，浮世繪裡的船頭朝左和莫內的船頭朝右，似乎是個有趣的區別。划船方法可能也有差異，但這裡我們只關注「構圖」。

從構圖來看，是從右下角朝左上角船頭呈傾斜的線。根據H. Wörflin 的假設，構圖是基於視線從左到右的自然性，但此構圖完全相反。曾幾何時，西方人也有喜歡用反構圖的時期。據說就是受到日本浮世繪的影響。然而，像新藝術派和未來派，由於對世紀末的不安和期待，刻意將構圖改成了「逆構圖」。

浮世繪也用反轉圖來看，是完全不同的作品和氛圍。視線也似乎自然而然地發生了變化。

以花職向上委員會的立場來解釋

就像剛才在文藝復興時期的繪畫中所做的那樣，我將從花藝設計者的見解來觀察浮世繪。

首先映入眼簾的是象徵性的「富士山」或「被截掉的船」。由於它沒有明確居中，因此成為「非對稱性構圖」。左右平衡也會同時看見，果然也是「非對稱平衡」。至於視線的流動，感覺視線是有在移動的，構圖也有流動感。但與此同時，也有一種不協調的感覺，會覺得構圖的視覺動線是顛倒的。

> ・「非對稱平衡」
> ・「非對稱性構圖」
> ・「構圖的視覺動線，有（減法）」

構圖種類

即使在花道和茶道的世界裡，也有本勝手、逆勝手的正反之分，依它們在茶室和壁龕的位置不同，面向也不同。但在花道中，它們通常被認為是一種簡單的面向。不過，這些也和這次的「構圖的視覺動線」有著相同的解釋，讓我們去思考內面的意象。

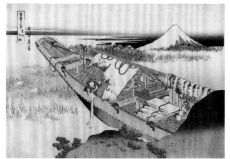

葛飾北齋「冨嶽三十六景 常州牛堀」
提供：アフロ

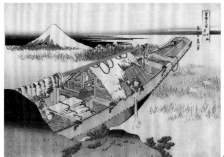

反轉圖像

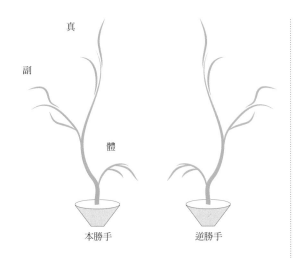

真
副
體
本勝手　　　逆勝手

基於上述對歷史和繪畫的分析，可以假設只有兩種類型的構圖。名稱有很多種，這裡我們將它們區分為「加法」和「減法」。這兩種分類之間沒有優劣之分。

以下用一個簡單的圖像，並標記其運動方向。

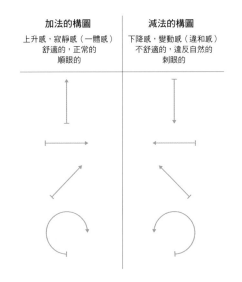

加法的構圖	減法的構圖
上升感，寂靜感（一體感）舒適的，正常的 順眼的	下降感，變動感（違和感）不舒適的，違反自然的 刺眼的

→ 📖 基礎① P.42 參照「構圖」

沒有視覺動線的構圖

在花藝設計中，如果花朵均勻的排列、沒有節奏的配置，構圖就會處於「沒有視覺動線」的狀態。這會發生在許多不同的樣式中，這些設計往往是靜態和乏味的，沒有躍動感，沒有固定的位置來觀察它們。

根據想表現的內容，可使用的情況較少，失敗的作品也偏多。

→ 📖 參照 Plus P.70 至 71「視覺動線的構圖 有／無」

加法的構圖

在西方文藝復興時期的繪畫中，是以正構圖（加法構圖）為主體，正如主題是「自然主義」和「美與和諧」一樣。

加法構圖＝上升感，寂靜感（一體感）、舒適、正常、順眼的

它不僅用在花上，也活用在很多其他設計之中，看起來很自然，所以可能不太會意識到它。身為創作者，在建築、繪畫、日常生活、廣告、廣告牌、網頁設計等，重新審視各個領域的構圖，會是非常有用的學習方法。

身為創作者（創作者、設計師），必須思考構圖，讓我們從各個領域來考察各種構圖的結構。

減法的構圖

雖然有著強烈的負面印象，以浮世繪為起點，到新藝術運動Art nouveau等的作品中，是被廣泛使用的構圖。

減法構圖＝下降感，變動感（違和感）、不舒適的、違反自然的、刺眼的

請再一次確認有違和感的作品和構圖。最簡單的確認方法是拍照並將其載入在電腦（或平板等）中，減法構圖通過反轉功能變成正構圖（加法構圖）。當變成加法的構圖時，視覺動線變得清晰可見。

一個常見的應用領域是看板設計，廣告如果不突出就沒有意義，所以我們故意使用「減法構圖」來營造一種不協調的感覺。它們也經常運用在其他廣告和展示中。

減法的構圖雖然很顯眼，卻散發出不協調感。雖然不舒適，但並不是拙劣和失敗的例子。在宣傳與現有產品有顯著差異的新品時，似乎有刻意採取減法的構圖的情況。

銷售心理學中還有這樣一個故事。

對於大量上市的商品，80%以上是以「加法構圖」生產製作的，20%以下是以「減法構圖」製作的。在銷售展示中，將具有「減法構圖」的產品展示在顯眼的地方。

大部分客戶傾向於關注減法構圖上，但他們似乎會購買加法構圖的產品。

此外，在花藝設計的情況中，在基礎課程裡以「古典群組」創作自然作品的過程中，100人中約有2%（2人）以逆勝手（減法構圖）方式進行創作。

→ 📖 基礎① P.27 參照「傳統的植生」

〈Hg位置在對向右側時，Gg就被配置在對向左側。〉

完成後的逆勝手設計，雖然也有不協調的感覺，但如果配置等方面沒有問題，就不用太過介意。當

加法構圖（販售用）

減法構圖

然，在基礎知識的最後階段，構圖是非常重要的情報之一。

日本國旗的構圖

是否有這樣的構圖呢？關於加法和減法的構圖，讓我們用一個簡單的例子來深入理解。首先，來觀察看看日本國旗的構圖。

太陽旗構圖
中心構圖
對稱性構圖
沒有視覺動線的構圖

位於中央的構圖我們稱之為太陽旗構圖或中心構圖，也可以轉換這些，並稱它們為「對稱性構圖」。

將其視為具有對稱性質的構圖，根據其他副主題等的排列也有影響，但如果只是這個太陽旗的排列，面向會是個問題，請以人物、植物等來套用。

對於面向前方或沒有方向的事物，不會產生「視覺動線的構圖」。但如果某處出現方向性，則構圖將會出現動線。

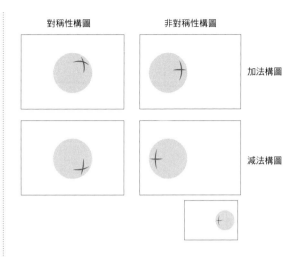

對稱性構圖　　非對稱性構圖

加法構圖

減法構圖

如果面向右邊或右上方，那將是一個加法的構圖，而面向左邊或者右下方，它將是一個減法的構圖。

此外，當對象從中心移開時，稱為「非對稱性構圖」，在其中又可區分正負。

最初的機制，讓我們從容易進入的地方開始深入解釋。

事實上，這個簡單的構圖就是像圖片、影像和漫畫的世界，通過對場景的印象操作而出現的，在不同行業都有共通性的想法。

構圖的視覺動線～如何進行～

隨着對構圖的大致理解，構圖如果有視覺動線，較能產生有躍動感的作品（商品）。

此外，在非對稱平衡的情況下，有一種解釋是，因為存在多樣性所以更容易設計。相信大家也注意到了，在對稱平衡中，如果不能加入多樣性，而是在安定中加入「構圖的視覺動線」，就會有相當大的魅力。受風格限制的「對稱平衡」，在某些情況下也可能更具吸引力。

讓我們從不同的角度來思考如何進行構圖的視覺動線，或是可以如何活用它。

二次元的設計

　　利用網頁設計、廣告設計、流行音樂等，紙質媒體中使用文字和簡單的插圖（圖片），來研究構圖的視覺動線。在此以簡單的方法來進行思考。

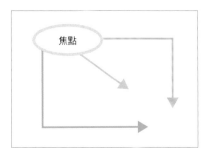

焦點

　　在廣告設計等方面，第一步是確定「焦點」（想讓人們在中心看到什麼），並使它成為最突出的。

　　考慮到多樣性，在此選擇了「非對稱平衡」和「非對稱性構圖」。

　　從那裡，可以用「紅線」、「綠線」和「藍線」簡單的製作視覺動線。同時，我們也會思考商品的強弱該如何排列。

　　此外，人們的眼光可能有些個人化，在廣告設計等方面，我們可以劃分領域並創建兩個的不同構圖。

繪畫中的構圖

　　在繪畫中，先進行構圖或繪製草稿，通常第一個（決定）是構圖。

　　讓我們看一下開頭的《西斯廷聖母》（P.94）。

　　本來，為了進行設計，得先確定要考慮的位置（構圖），在觀看完成的繪畫時，只標記了初始構圖的

位置和方向，經過簡化就更容易理解了。

　　這種構圖的美妙之處在於，雖然很難在「對稱平衡」中融入多樣性，但中央的聖母瑪利亞面向前方，形成了明確的「對稱構圖」。通常「構圖的視覺動線」很直接發生，但微妙的方向性（臉部的方向等）創造了視線的流動。

　　對稱平衡、對稱性構圖導致在嚴格中產生構圖視覺動線的暗示。即使在我們的花藝世界中，許多古典花型也需要焦點，所以需要做很多驗證，看看如何在有焦點的情況下，生成構圖的視覺動線。

　　請再一次參考P.8荷蘭黃金時期的構圖方法。

借用古典形式的配置

　　讓我們考慮使用第1章中介紹的「非對稱平衡」，尤其是其中「古典群組」的運用。由於是從廣告設計和繪畫構圖的角度來思考的，所以首先檢查矩形中的符號。（有關詳細內容，請參閱第1章「古典群組。）

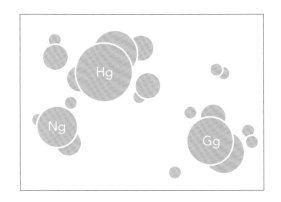

Hg

Ng

Gg

〔一拍〕point1

　　在Hg和Gg之間的一個節拍，使視線一下子就飛起來。

〔共通〕point2

　　讓Hg和Gg試著有相同的感覺。

〔比例／分量感〕point3

　　在構圖和自然流動的視線（構圖）的移動中，創造明確的強弱感。按原樣遵循非對稱構圖的視覺動線。「非對稱平衡」、「非對稱性構圖」、「構圖的視覺動線（Hg～Gg～Ng）」

　　現在，讓我們按原樣使用古典的配置，在水平長型水盤安排花朵，並賦予它更自由的表情（花腳是分散的），看看會有什麼變化？

　　除了特定的例子，如果將〔一拍〕、〔共通〕和〔比例／分量感〕的條件保持原樣，必定會得到相同的結果，但已經不能叫「古典群組」了。

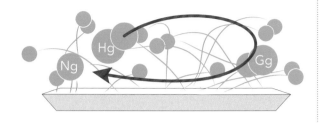

圖，將無法左右自己的設計。

3.〔彌補缺點〕

用輕的（印象較弱的）植物完成。整理是為了彌補不足，而不是填補所有的空白。沒有重的（印象深刻的）植物，因此計劃不太可能失敗。

關於[插入順序]和[構圖]（非對稱和構圖的視覺動線），在這本書Chapter1~3 的頁面中能得到更多詳細解釋。無論以後會遇到什麼樣的情況，這些都是最重要的項目。由於花職向上委員會將這一理論導入了花藝設計，不僅在日本，而且也向世界堅定地傳達著。

・是基於事實的理論形式
・可以在任何情況下應用
・每個理論體系都可聯繫起來。

這些都是希望傳遞給世界上所有造形工作者的情報。

另一個假設是物體式，也嘗試用相同的解釋進行。

不能說是非對稱平衡，也不能說是古典群組。但是這些想法〔一拍〕、〔共通〕和〔比例／分量感〕是可以應用於任何設計結構的解釋。

這兩種情況在圖片中都有介紹，所以請帶著這種構圖再看一遍圖片，相信還能了解到一些非常有趣的事實。然而，這還不是全部。

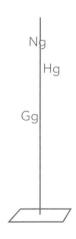

一切都是計劃中的構圖嗎？

如果以這種方式進行論證，肯定需要制定一個策略。但我們必須這樣做嗎？其實不用。與繪畫等不同，主題物是「植物」，因此只需排列它們即可確定構圖。

但是，與太陽旗構圖一樣，首先選擇「對稱性構圖」或「非對稱構」。如果選擇非對稱性構圖，請試著讓第一個構圖（沉重／強烈的印象）偏離中心。

當你接近插入順序的中間或結尾時，最好再次檢查當前的「構圖」，並考慮可以做些什麼來營造「視覺動線」。

有許多移動的關鍵詞（構圖的視覺動線），如〔一拍〕、〔幫助運動〕、〔構圖（強弱）〕，即使是輕的（較小的印象）植物也有助於構圖視覺動線。隨時尋找具有平面、新鮮的視角的新構圖。

插入順序

→ 基礎① P.84參照「插入順序」

從基礎①的階段開始，我們推薦了插入順序。接著在第2章中，又介紹更詳細的插入順序。再次幫大家做一個快速回顧。

1.〔形成外觀（概觀）〕

在繪畫和廣告設計中，有紙張（邊框），所以不是必需的，但對我們來說，在某種程度上是有必要的，以表明大概的尺寸、確定的手法等。

2.〔決定構圖〕

如果是一幅畫，畫裡有人物，那會被當作主體擺放。有時還需要一些背景，像這樣就是一種粗略的構圖行為。但對我們來說，它是用「植物（花）」完成的，所以配置（位子的擺放）就變成了構圖。 這個階段不可避免地決定了構圖，因為我們需按照重的（印象深刻的）順序進行處理。如果在此階段不決定構

用於婚禮捧花

在花職向上委員會的研討會裡，有關對稱性構圖中創建構圖視覺動線的課題時，一開始我們會先研究婚禮捧花，因為它很容易入門，當然技術上也可以放入世界頂級的。

如果使用捧花海棉進行創作，最初的處理也是共通的。

而且在此的「插入順序」也很重要。

一開始先進行「構圖」作業，再和插作一樣進行相同的步驟。

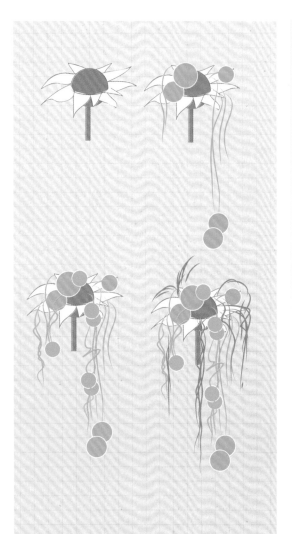

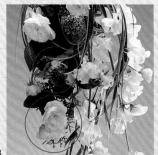

花的面向參考

p78

p80

「小的（輕的）印象」要點

　　如第1章所述，這裡的技巧是使用「小巧的印象」，使捧花座周圍的區域看起來更輕。。

「花的面向」～常識和非知識～要點

　　當你學習花藝世界的基礎知識時，有時你會分不清知識和和非知識。傳統的婚禮捧花，可能過於精心設計。但是，我認為這只是技巧齊備的狀態，處理被整理過的技巧，這是正確的吧！對於初學者而言我們稱其為「常識」。

　　對於初學者來說，手（把）上的所有花向都是朝外的。如果它垂下來，那肯定是垂下來了。

　　思考一般的解釋，花面向下是美麗的嗎？一般而言正面都是美的嗎？向下垂落的會不會給人一種萎靡下降的感覺呢？

　　在初級階段「學習記住形狀」、「熟悉花材」。到了中、高級就不用再繼續這種練習了。

　　在實際發布的例子中，有一些樣式可參考。藉由婚禮捧花，了解關於花的專業知識，一般常識等，以及伴隨而來的好處，多少在構圖上給了我們更多可以期待明顯的效果。

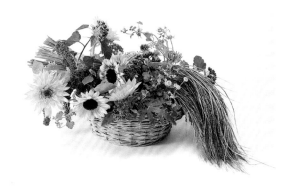

複習

這是非常有吸引力的作品，以第1章的「非對稱」而製作的。鄉村風是之前簡單介紹過的表現世界。

→ 📖 Plus P.11「鄉村風」

首先，鄉村風通常需要穩健的元素，在這種情況下，非對稱就會變得很困難。花藝設計中的非對稱不是以「形狀」來判斷的，形狀屬於「輪廓」的問題。

那麼，這個作品的內容為何？

- 輪廓（形狀）＝非對稱性（姿態）
- 平衡＝對稱平衡
- 構圖＝非對稱性

這就是這個作品的真實情況。在花藝設計中，將這些視為具有非對稱性質的「對稱設計」是基本的。即使在表現的世界裡，「構圖」要素也很重要，但如果包含很多設計方面，就可以簡單的表現出它的「性質」。

從初學者開始教授的「插作」世界，通過節奏和構圖的配置變得更加現代和創新。在解說中，著重於構圖的組合和意義，但我會在這裡記載以下是如何逐步進行。

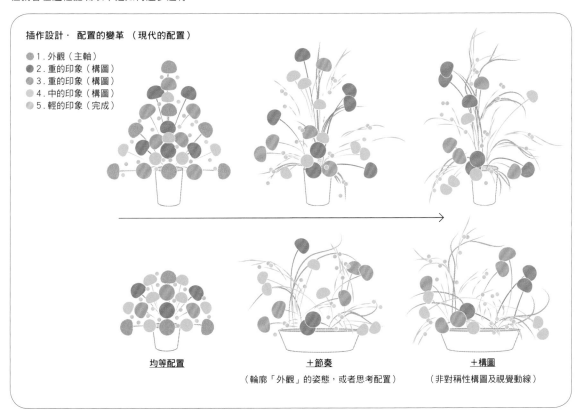

插作設計‧ 配置的變革 （現代的配置）

- 1.外觀（主軸）
- 2.重的印象（構圖）
- 3.重的印象（構圖）
- 4.中的印象（構圖）
- 5.輕的印象（完成）

均等配置

＋節奏
（輪廓「外觀」的姿態，或者思考配置）

＋構圖
（非對稱性構圖及視覺動線）

配置的改革和「植物的分析」是不同的話題，也可以另外追加製作。

一旦了解了比例以及如何均勻配置，就可以快速開始使用「節奏」來作單面的安排。若不考慮構圖，只考慮「焦點」和「焦點線」，換句話說，我們只關注「彌補不足」和節奏的行為，此時，輪廓（外觀）的姿態、或是考慮放置在對角線（對稱軸）的配置將是不可欠缺的。

→ 📖 基礎① P.72「有節奏的單面設計」
→ 📖 基礎① P.88「插作設計的確認」

其次，關於圓形（圓頂），很難在保持一個焦點的同時增加節奏。因此在第2章我將重點關注現代插作「以幾何形狀為樣本」（P.38）。

→ 📖 基礎① P.46「兩種不同的圓形輪廓」

吸水海綿的表面積越大，越容易營造出分散的表情（植物分析）和外觀（姿態感），也比較容易製作。首先，盡量只專注於「節奏」和「外觀」，而不考慮「構圖」。

某種程度。在對機制有所了解後，我們將以相同的風格在「構圖」中創造非對稱和視覺動線。在那之後，挑戰單面的插作也是一個不錯的主意，這就是升級的重點。

在此介紹一種由焦點向右旋轉的構圖視覺動線，請將其作為配置參考。

※構圖意味著視覺動線不是人為製作的。
※關於構圖，請從第一章開始閱讀。（也提供影片，請參照P.122）

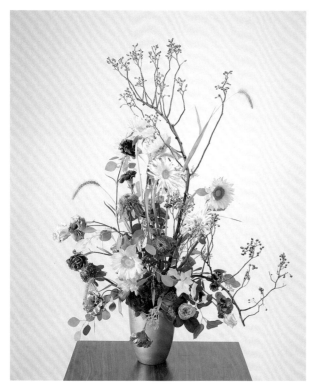

單面的設計
· 對稱性構圖
· 構圖的視覺動線（加法）

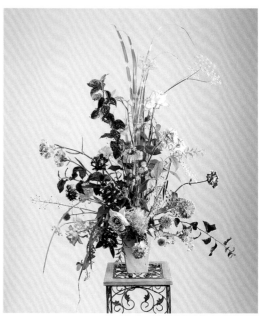

以幾何形為樣本
· 非對稱性構圖
· 構圖的視覺動線（加法）

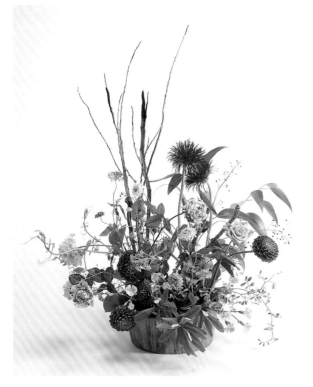

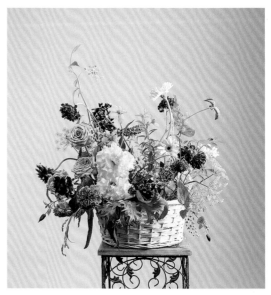

4

構成和技巧

「Einander」和其技巧

本章介紹的
花藝相關技巧並不多，
而是介紹其他技術
作為對基礎知識的畫龍點睛。

構成和技巧

這個系列之所以出現很多德語，
是因為它有它的起源。
由於在日語中可能沒有沒有共通的項目，
所以從基礎①開始，也使用德語來標記。

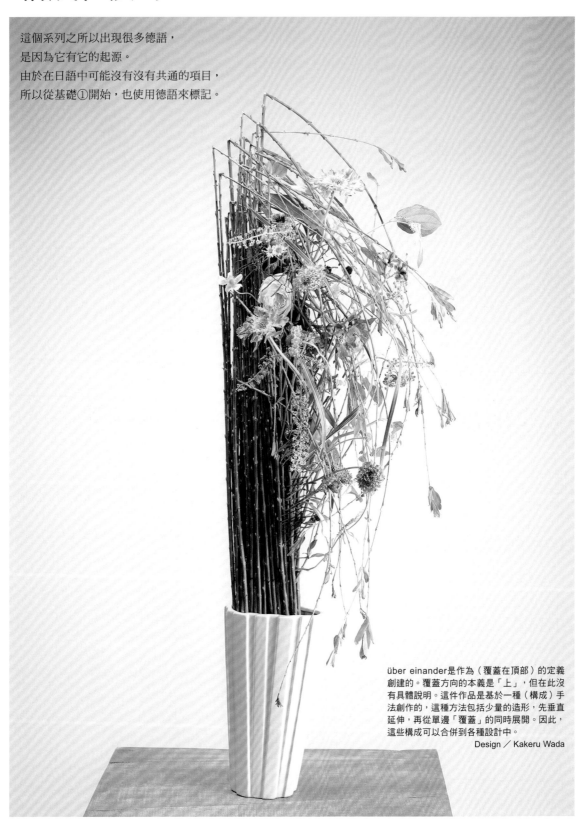

über einander是作為（覆蓋在頂部）的定義
創建的。覆蓋方向的本義是「上」，但在此沒
有具體說明。這件作品是基於一種（構成）手
法創作的，這種方法包括少量的造形，先垂直
延伸，再從單邊「覆蓋」的同時展開。因此，
這些構成可以合併到各種設計中。

Design ／ Kakeru Wada

僅僅以單純、非對稱構圖、個別的表情＝「豐富的表情」來製作的作品。但有一定的製作規則。這裡的規則是一個東西放在另一個之上，類似重疊的配置，按照這樣的規則製作，就叫「構成」，必須頭尾一致的遵守這些規則。

Design ／ Kenji Isobe

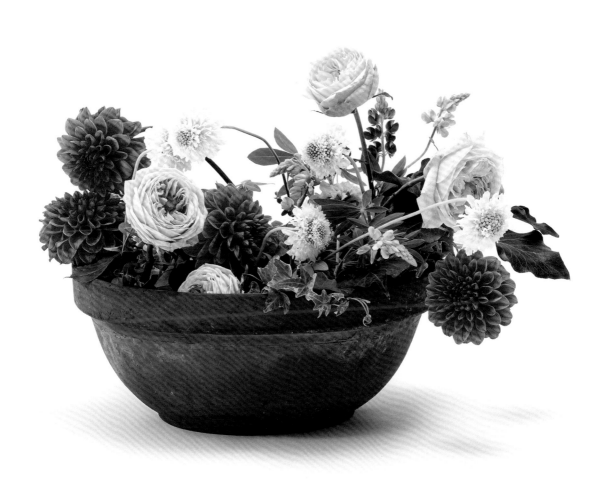

開頭先解說一件優秀的作品，再開始深入研究。

為了使它變成更具有價值的風格，我們在此結合德語 einander 和前置詞製造一些「規則」。這些規則從頭到尾貫徹一致就成為「構成」。

如此創造出來的「構成世界」就會變得有價值，成為後世也想傳承的技巧。

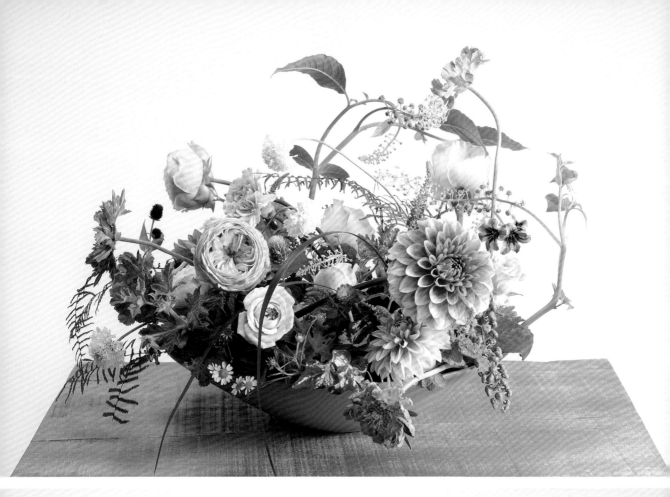

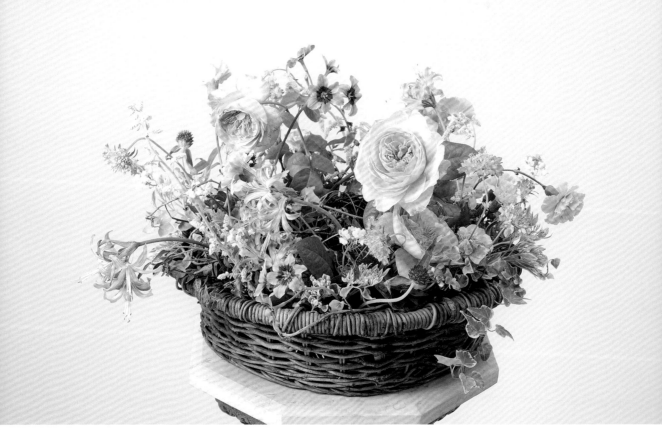

aufeinander 德語〈互相重疊〉

單純地從上方重疊在一起的動作，並從頭到尾地持續進行。它是基礎①的介紹中僅次於「ineinander（互相交錯）」的最重要構成之一。

當然在此也應該要創作出豐富的「花的表情」，保有植物的「個人空間」為原則。

 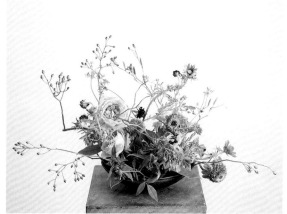

aufeinander

規則（構成）是「上方重疊」。除此之外沒有其他規則，例如「形狀」。可以利用大空間完成開放的輪廓（姿態），但也可以通過壓縮在小空間內完成它。

在構成的世界裡，沒有固定的「形狀」存在。

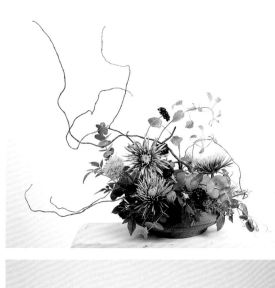 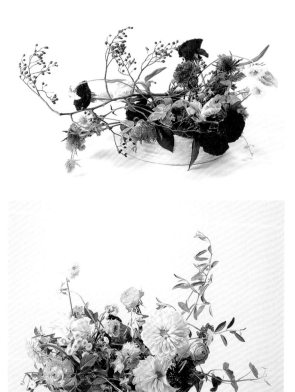

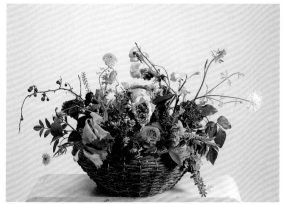

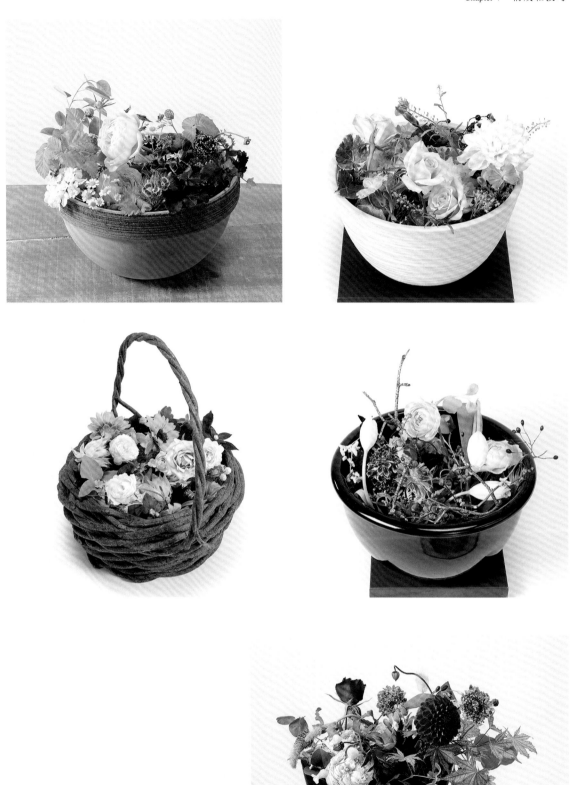

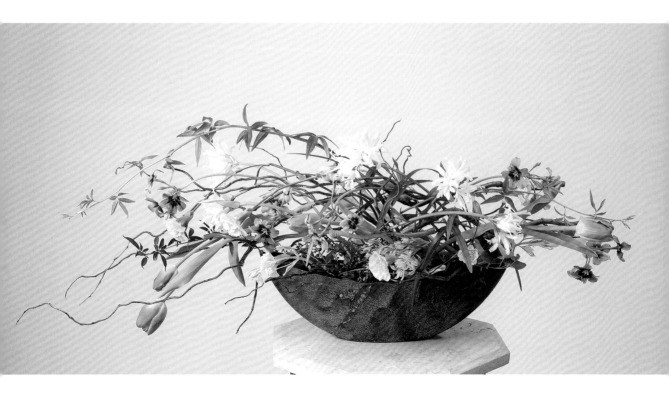

übereinander 德語〈上下（覆蓋）重疊〉

與aufeinander的構成極為相似，但最大的區別在於它在上方形成「覆蓋」、「經過」和「越」的方式。進行製作時不要只關注構成，要確實注意構圖和插入的順序

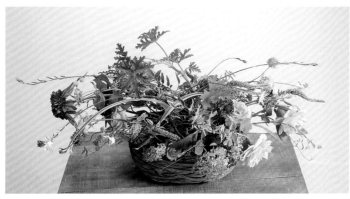

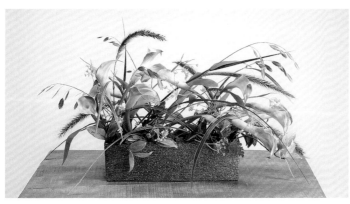

Design／Kenji Isobe

nebeneinander 德語〈互相並排〉

單純地按照彼此「並排」和「依靠」的規則進行。它可以是一個簡單的作品，也可以是這些作品的構成，但在此將探索如何讓它更具吸引力。

一開始重點是「構圖」，因為是使用同類植物進行，所以「密集」表現就可以了。如果有（構圖的）視覺動線那就更好了。角度等的變化也是營造躍動感的方法之一。

gegeneinander 德語〈彼此相對〉

雖然它誕生於einander的構成，但
在這裡，比起技巧更像是一種創意
和設計的工作。為了相互對抗，動
態、指向性、大小、強度、空間等都
可以起作用。可使用相同素材或不
同的素材，所以請自由地提出想法
來製作。

Design／Kenji Isobe

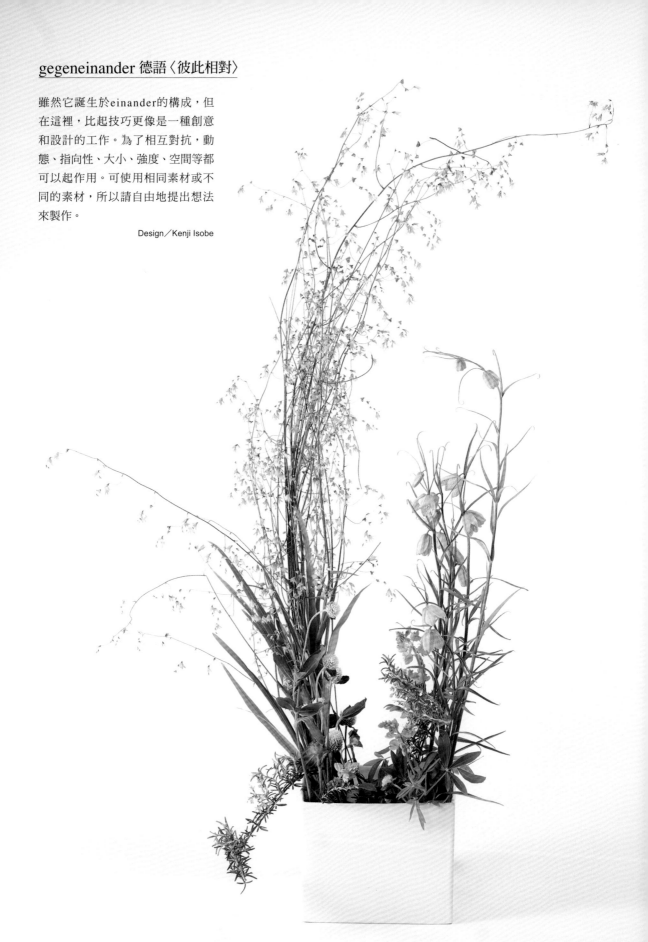

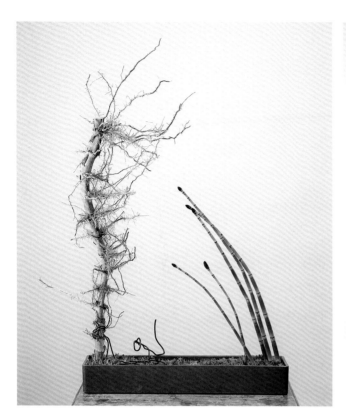

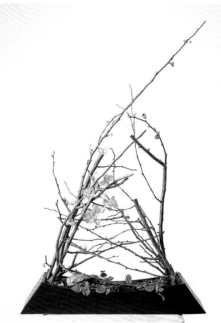

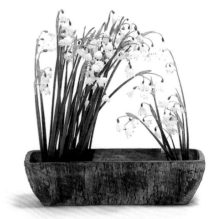

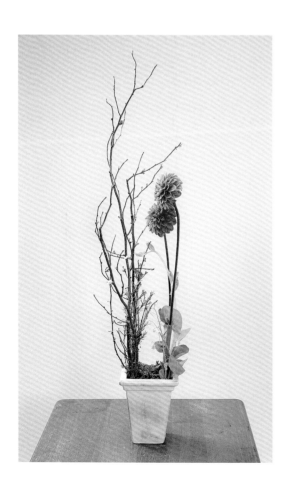

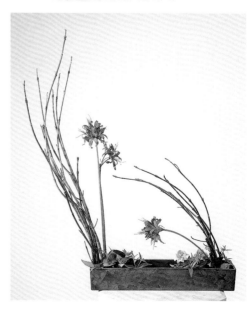

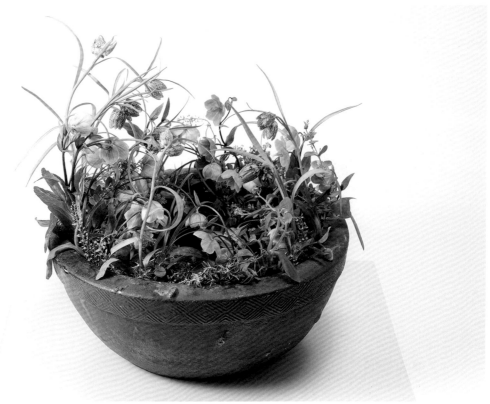

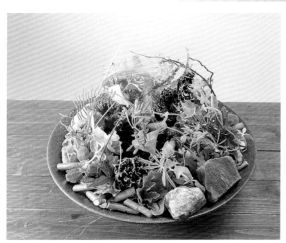

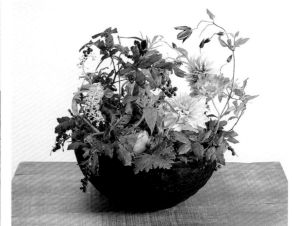

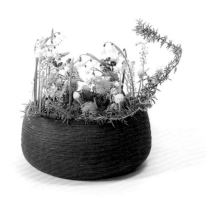

nuch innen führend 德語〈導回至內部〉

讓花的面向全部回到內側（引回・進入）。乍看似乎是矛盾的，但在古代繪畫世界中就有這樣的發想。真正融入到花藝設計中時，完成整體的形狀或姿態也是一個大問題，可以說是非常深奧的技巧。

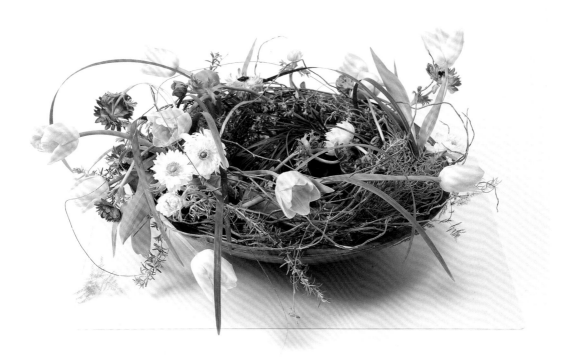

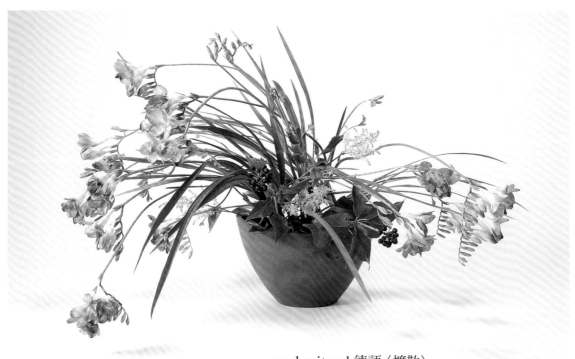

ausbreitend 德語〈擴散〉

這是一種簡單地將花面「向外」展開的技巧。如果不使用複雜的技巧，大多數會在這時使用「向外」展開的技巧。如果你是中級或高級生，請思考刻意偏離常規的「向外擴展」設計。這是一種可以做出新發現的技巧，也非常簡單。

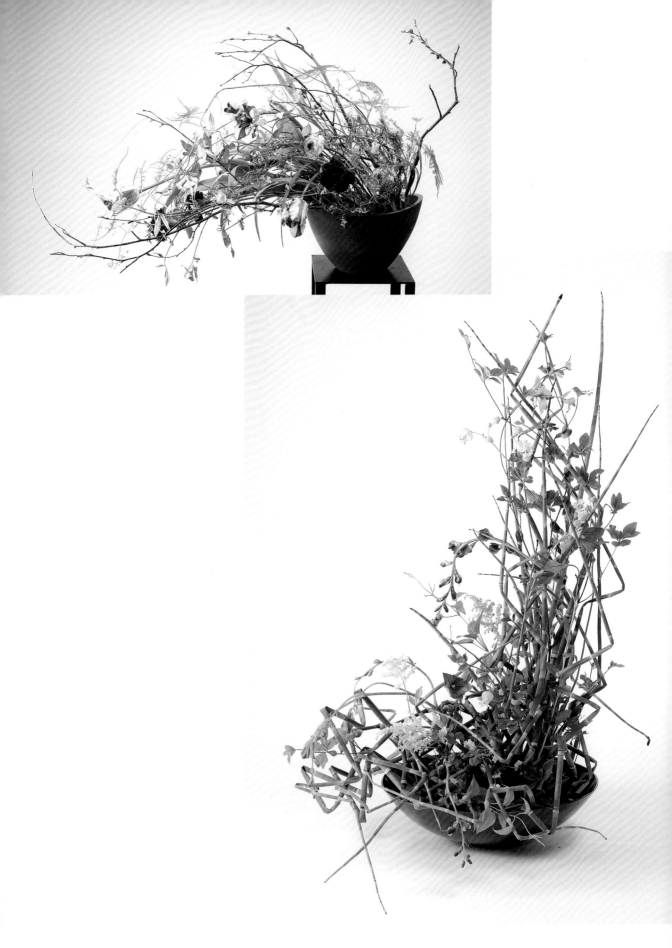

durchziehen 德語〈穿插〉

這是一種特殊的技巧，將材料邊穿插邊成形的方法。
它或許不會經常使用，但某些情況下它可能發揮很大
的效果。

其困難點在於容易形成「形狀」，也容易形成
「面」，但這也是這個技巧的特徵。

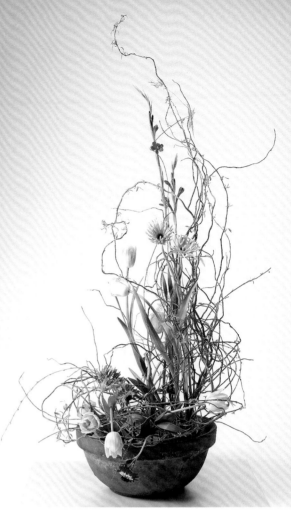

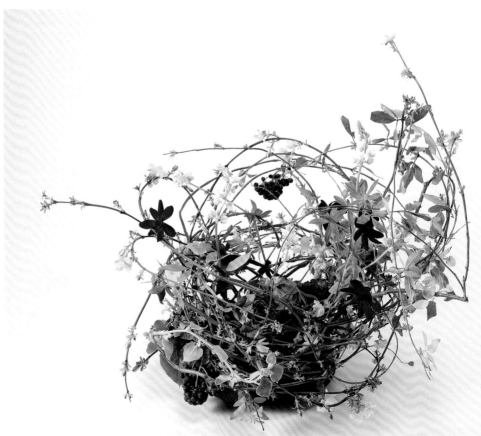

◎理論 ····· 構成（頭尾一致）・einander （互相）

◎要點 ····· 律動・交叉的基本注意事項・豐富的表情（Chapter2）

→ 📖 請參照花職向上委員會系列書籍。有關詳細信息，請參閱P.3「本書的構成」。

作為基礎知識的完成階段，我也想介紹一下關於技巧部分，但是花藝設計中「插花手法」的技巧，有太多的風格和樣式，有些人會因此誤會內容太多，但其實並沒有那麼多。儘管設計和表現形式豐富多樣，但基本的的插花和技巧，限定性的東西很多，大多都還是屬於活用和應用。

互相 （einander）

以nue-vegetativ（新植生式）為主題，從自然界中學來的植生性的解釋，在更新的動向中誕生了。自西元1970年代以來，以前所未有的方式表現自然花朵在風中搖曳的樣貌，也由於吸水海綿的發展，變得更容易製作。

但是，一個剛誕生的例子還沒有規則，僅僅是「看起來好像正在生長」、「在一定程度上符合自然」、「重視搖曳的空間」、「引入新意」、「舒適的新時代新植生的誕生」的樣式。對於既有理解力又有表現力的設計師來說，說不定可以做出優秀的作品。在此先介紹基礎①中出現過的2張圖片。

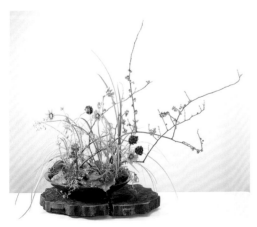

→ 📖 基礎① P.92至93參照「交叉等現代技巧的基本」

這些作品雖然製作起來有難度，但為了以前所未有的表現方式傳承後世，打造「有價值的風格」，誕生了許多的互相（einander）。

因為研究人員來自於德語圈，「einander互相」通常與前置詞組合成一個詞。例：an～、auf～、bei～、durch～等。

規則＝構成

einander（互相）設置了一套「規則」，決定了「規則」之後，一以貫之的製作就叫做「構成」。還有其他不同的構成，例如我們在基礎①介紹過的「平行構成」。

→ 📖 基礎① P.40參照「平行構成」

一旦決定了規則，就從最初到最後都一以貫之的製作，會比單憑感覺創作來的容易完成。而且有了規則，一致性也誕生了，更容易整理。

有價值的風格

我們經常使用諸如「有價值的造形」和「有價值的風格」之類的話語。

若要問這是什麼意思，簡而言之便是「能留傳到後世的風格（造形）」。

是否值得保留，哪怕只是偶然之作，也要看內容。同樣的，這個einander的價值，也可能是偶然誕生的。照這樣說，也可能沒有人可以模仿，那很多東西即使流傳下來也沒有意義。但是，像前文所述的那樣應用「規則（構成）」，將其作為系列展開，其「價值」就會變得巨大，也含有許多留給後代的信息和技巧。

除了留傳給後人的意義外，今後也是一種值得別人致敬的形式（風格）。

ineinander
〔德語〕〈相互交錯〉

它是從新植生（nue-vetetativ）中首次誕生的構成。einander（構成）誕生於植物從右向左，和從左向右自然搖擺的假設。規則很簡單，並且始終如一地進行相同的規則，直到最後。

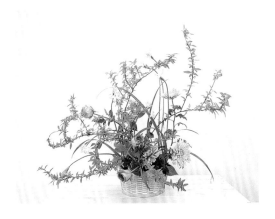

→ 📖 基礎① P.97參照「互相交錯」
→ 📖 Plus P.52參照「互相交錯」

從這個名字開始，einander 一個接一個地誕生了。

hintereinander
〔德語〕〈前後相繼〉

近年來，以這種構成為題材的作品並不多。作為一種效果，這樣的構成可令人感覺到「更向深處……」和「進一步的深度」。

從圖片和圖解中，可能找不到其效果和優勢，這種構成可能會漸漸消失，但這條規則或許以後還有機會用到，所以先記下來。

aufeinander
〈互相重疊〉

意思是「重疊」、「連續」、「相繼的」，但基本的原意是「在正上方越來越重疊的行為」。那麼最好尖端是開放的，並且形狀是ende punkte（終止符的形狀）最為適合。

Ende punkite （德語）結束點

花藝專門用語，起源於德文，它是一種在進行上結束的形狀，例如帶有圓形末端的材料，並不是說花已經開完了，通常指的是花末端的形狀或者不再生長的狀態。

如果是Ende punkite的話，實際上可以在正上方進行重疊的操作。原意的想法如下圖所示。我認為無法實現把所有東西都重疊在一起，但是如果不以相同一致的技巧完成，那麼「構成和規則」就沒有意義，並且一致性上也會出現問題。

可以使用外觀較大的姿態（開放輪廓），也可以使用封閉輪廓。

最好適當的考慮第2章中的「豐富的表情」和「個人空間」。

übereinander
〔德語〕（上下（覆蓋）重疊〉

有「重疊」、「上下」和「互相」的含義，但一般來說，它指的是「上下（覆蓋）的行為」、（「超過」、「跨越」等）。與auf einander不同的是，即使通過、越、覆蓋，都是和上下有關的。

素材上可以不必是ende punkite，但通過一定是會同樣從上方覆蓋。

→ □ Plus P.51參照「übereinander」

從植物誕生的構成中「編織」的作品裡，有非常相似的範例。這些最終會產生類似的作品，但「出發點」卻是截然不同的。在構成的世界裡，有時會像這樣最終出現很多同族的感覺，但這不足以構成問題，對於製作者來說，「出發點」才是重要的。

→ □ 基礎② P.77參照「各式各樣的「編織」作品」

nebeneinander
〔德語〕〈互相依靠並排〉

就原意來說，相互「依偎在一起」，是很容易理解的內容。在一開始某種程度上看不到植物「姿態」的話，就不太會有依偎的印象，並且各自的主張不明顯，只能用群生和共存的主張度來表示，無法表現einander。

當然，如果作品大到幾米長，以玫瑰花或鬱金香都可以搞定。但若在一般的容器中，則有必要從常識的角度對植物進行分類。

在einander誕生之前，有一種構成叫作「平行」。在探索這種平行可能性的同時，也出現了「平行編排（Parallel formation）」這樣的主題。formation是指隊伍的編排和排列等，並以這種狀態形成構成。當然，也會加入節奏和其他元素，但很難在「平行」的大規則下展開作品。

在einander則沒有這樣的束縛（規則），只要有彼此相依，任何類型的列組、排列都可以，所以更擴展了設計和框架。

關於這些內容，藉著圖解在第二章中為大家進行了介紹。

→ □ 基礎② P.138參照「連動動態的圖形」

gegeneinander
〔德語〕〈彼此相對〉

意思是互相「對抗」、「對立」、「面對」、「相對」，使其成為易於理解的構成。這基本上是兩者之間的事。與其他einander不同。gegeneinander的不同之處在於它主要由想法（設計）決定，而不是用技巧完成。

表現形式非常的多樣，例如用動態表現、用材料表現、或是用對立形式、形狀和姿態表現。

根據兩者之間的距離和相似性，有時他們之間可能需要「虛無」或「關連」的行為。我期待在今後能有更多的展開和發想。

這次關於構成「einander」的介紹，主要是簡單的一致性（規則）和例題介紹。有關注意點的基礎知識，請參閱基礎①。

從節奏、姿態到交叉的配置也都很重要。

→ □ 基礎① P.101參照「交叉 實際的注意事項」

→ □ 基礎① P.102參照「注意要點」

番外篇

在此我們將介紹一些與 einander 不同的技巧，作為對基礎知識的畫龍點睛。以下是以「植物的面向」為基本的出發點。

nach innen führend
〔德語〕〈向內部導回〉

在西方的風格學中，繪畫（版畫）等也有參考範例，有多種發展的可能性。首先從「植物的面向」開始著眼，全部順著向內側（內部）的方向插入，而不是向左或向右。將全面向內部拉回的「印象」。

ausbreitend
〔德語〕〈向外擴散〉

初學者習慣花的行為之一，再練習向一個焦點（集合點）插入。其實這就是這裡所說的技巧，學習如何適應花。到了高級如果將這些作為主題，又會產生多少種可能性？

通過靈活的構思和嘗試，找到新的世界觀也是樂趣之一。

durchziehen
〔德語〕〈穿插〉

這是一種特殊的技巧，類似在縫合的過程中形成。不像其他兩者，使用這種技巧會產生「形狀」。在穿插時線會變成面，所以從一開始就決定好「形狀」的方向比較好。

→ □ 基礎② P.109「高位手綁花束」

在基礎②中，它也作為花束技巧的一部分向大家介紹，但在此處目的不同，是以一貫性來介紹它。

《花藝設計》 基礎理論學

我在日本傳播花的基礎知識和設計，已經20多年了。在許多同好和教師的支持下，讓我明白花藝設計的基本理論概念正在不斷的傳播中。

本想用事實來傳達一切，但解釋難免不夠充分或難以理解。因此儘可能以當今最好的比喻、來自不同行業的比喻、多角度的見解來傳達。

我師從已故的池田浩司先生。花職人之中的大多數人都肯定他們所承襲的東西，但當然也有各種不同的異論，如果讀過這本書，你可能已經注意到了這一點。

花職向上委員會不頒發文憑。首先，我懷疑作為日本文化一部分的花道家元制度，對於我們這個時代的行動是否還有必要。

但是，我認為「花藝設計」的基礎理論是講授設計理論的一個「支柱」，所以還是很有必要的。

就和這本書的作用一樣。但我相信即使是沒有參加過研討會或花藝班的人，也有資格承襲這個理論。自西元2020年，我們開始在youtube和nico nico douga網站上，以解說這本書的內容為題，發布影片。

這是在本系列的四本書完成後，進一步轉向不同的輸出形式。

如果將影片結合本書使用，可以更加深理解，並溫習內容。

另外，在本次的基礎③中，雖然是本書刊登作品的一部分，但是製作順序等都可以通過動畫來確認，請好好地活用吧！

花職向上委員會　委員長　磯部健司

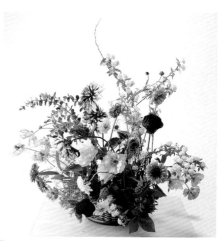

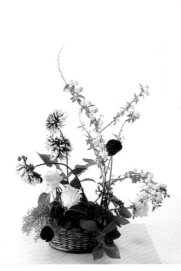

http://www.flower-d.com/mp4/ep3.php

5

對待植物的
特殊表現方式

「素材的自然性」和「停止生長的自然」

以植物的表現方式的6個類型裡的
最後2個類型作介紹和解說。
以此作為「基礎」，
總結所有的表現和技巧。

「素材的自然性」和「停止生長的自然」的表現方式

植物的表現方式中，有分為從「外在」的印象和動態來表現的兩種類型。
在基礎①已提供了相關介紹和解說，在此將作為基礎知識的最終章。

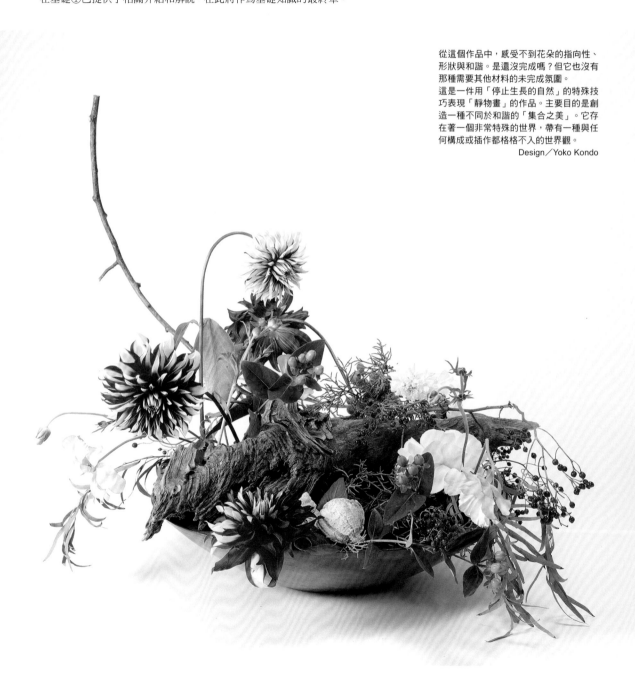

從這個作品中，感受不到花朵的指向性、形狀與和諧。是還沒完成嗎？但它也沒有那種需要其他材料的未完成氛圍。
這是一件用「停止生長的自然」的特殊技巧表現「靜物畫」的作品。主要目的是創造一種不同於和諧的「集合之美」。它存在著一個非常特殊的世界，帶有一種與任何構成或插作都格格不入的世界觀。
Design／Yoko Kondo

之所以被視為「特殊」，是因為它在一般的花藝工作中不常使用，但它被定位為正常的延伸。「素材的自然性」和「停止生長的自然」這兩種表現方式是毫無共通點的。
在任何工作（設計等）中所使用的知識，都請各位慢慢用心理解。

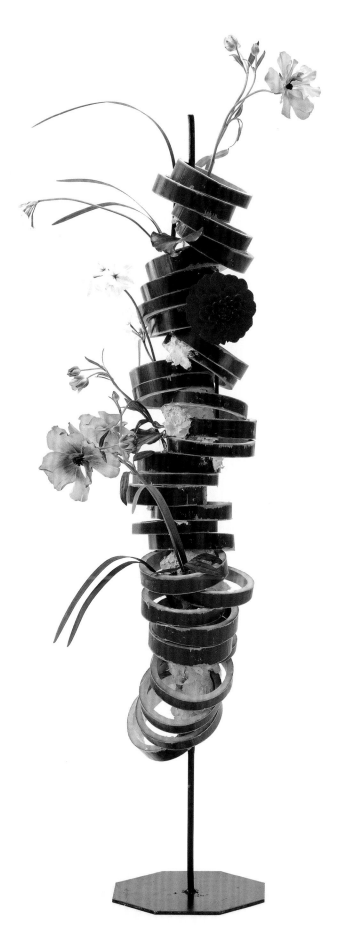

這個作品是通過石膏固定圓形竹片而成型的。輕輕放好玻璃管，作為花的給水。從圖片中可以看出植物（花卉）似乎自然地與竹片融為一體。原因是，它是以植物應有的自然性方式去表現。看似簡單的行為，但卻是表現它的基本方法之一。

Design／Kenji Isobe

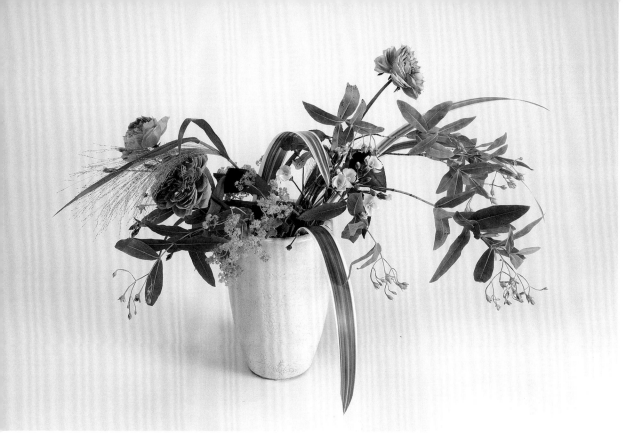

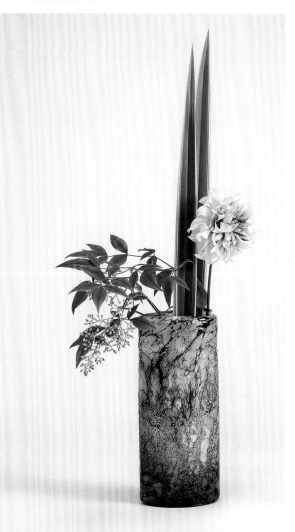

表現素材的自然性

這裡的內容與「自然界」沒有任何關係。它是採摘野花（包括草木植物），並將它們放在花瓶中的行為。為了招待客人，「輕輕地把它放在壁龕的花瓶」、「在玄關放上單枝的花」等，根據有趣味性、好玩的衝動來插花的方法，也是其中之一。

如果業餘愛好者（沒有專業知識，僅靠感覺來表現花的人）想以某種方式插花，大概就是上述的那樣。儘管如此，在非常自然地擺放（插入）材料的樣子中，感受到了與自然界沒有關係的「自然狀態」的趣味。

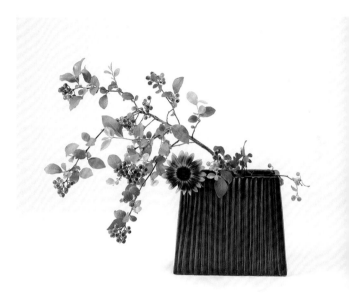

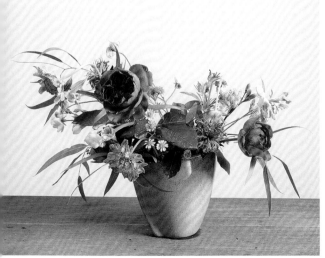

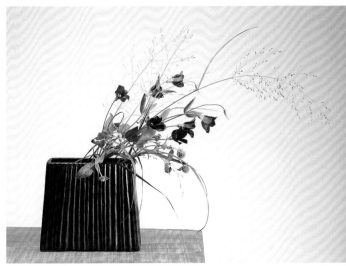

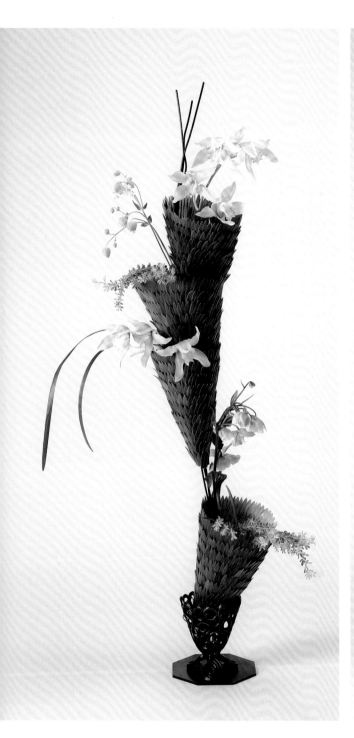

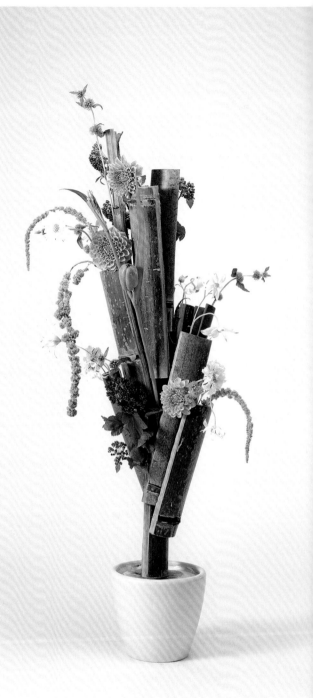

表現素材的自然性

以與自然世界無關的「自然狀態」方式表現植物，實際上在各種情況下都很有用。

如日語的「輕輕添加」和「純粹的表現」，聽起來雖然有點難以捉摸，但我不想把所有的東西都寫成像一本說明手冊。所以將植物添加到造形物的行為，在此最適合描述為「自然的表現方式」。

在很多情況下，這種思維方式以及如何對待植物，都可以有效地運用。

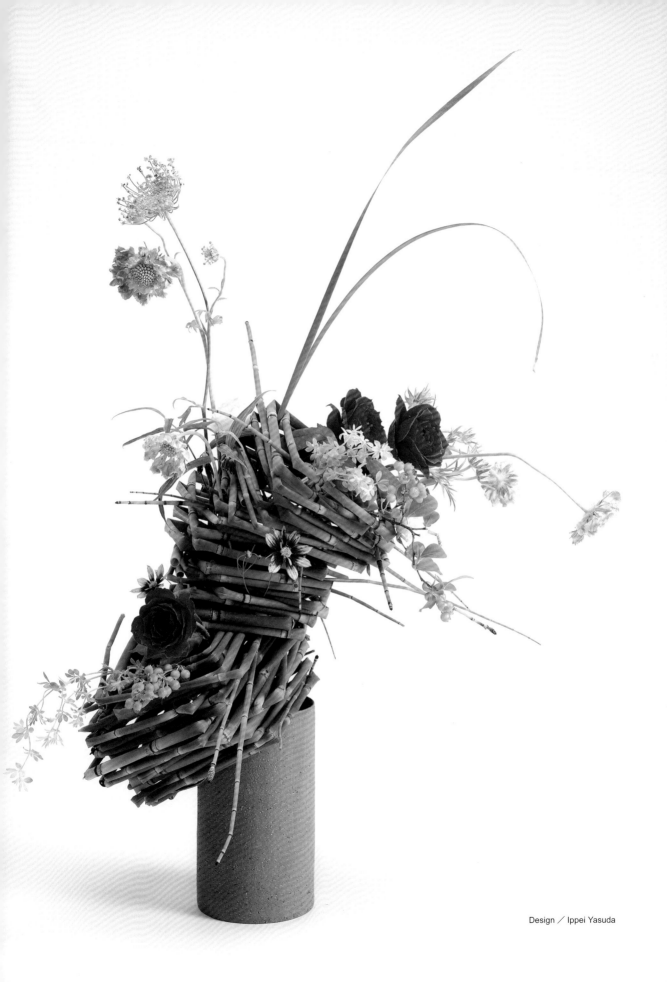

Design／Ippei Yasuda

靜物畫

1990年代，來自歐洲（德國）的靜
物畫（stilleben，德語），在花藝
界掀起了這一題材的熱潮。很多人
被其獨特的分析、表情、趣味所吸
引，但往往對內容一頭霧水，是一
個不能被準確表達的主題。
花職向上委員會以「表現植物的方
法」作為表現主題的課題之一，將
其復活以便傳承給後代。

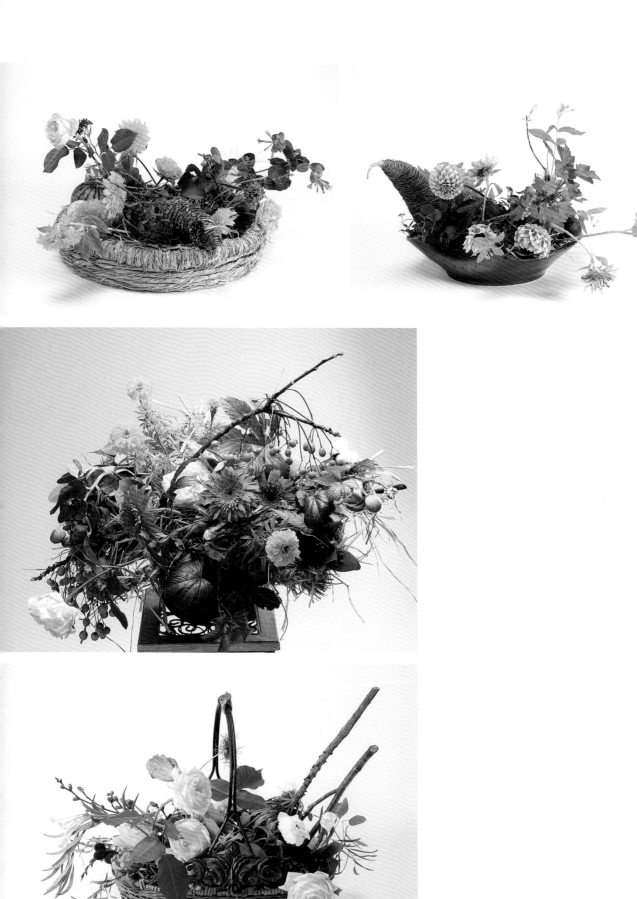

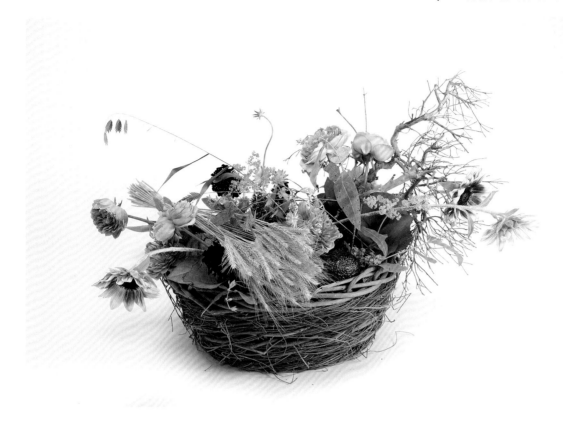

停止生長的自然（靜物畫）

作為表現植物的方法的名稱之一，也是靜物畫的另一個名稱和含義。這是因為它具有不再生長，單獨美麗地綻放和整體靜止等元素。

此外，僅僅表現（停止的自然）並不能完成一幅靜物畫。要完成一幅靜物畫，「集合之美」的元素必不可少。

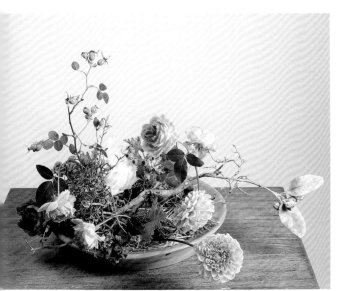

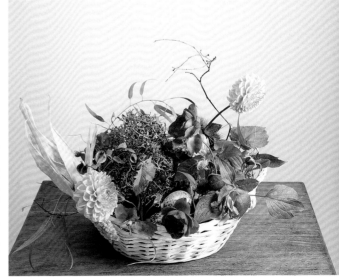

集合之美（靜物畫）

靜物畫需要「集合之美」。這是一種不同於和諧的特殊技巧，將不同的事物混合在一起，創造出一種集合體的美感。為了將異世界融入花朵中，植物必須分散而不相互干擾。因為也必須有對於「植物的分析」的理解。

所以要完成一幅靜物畫，「表現停止生長的自然」、「無秩序而不相互干擾的」、「異世界和集合之美」這些條件缺一不可。

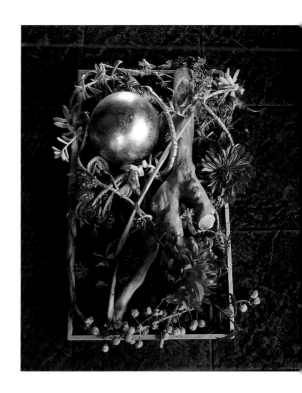

◎理論 ⋯⋯ 靜物畫（表現停止生長的自然）・表現植物的自然性

◎要點 ⋯⋯ 集合之美（相異的世界觀）・無秩序

→ 請參照花職向上委員會系列書籍。有關詳細信息，請參閱P.3「本書的構成」。

在基礎①介紹植物的表現時，將內在和外在分開進行說明。

所謂內在，是指一邊接觸植物的內在，一邊注意植物的意思，這種內的知識有「物品」、「現象型態」、「自然風」。

→ 基礎① P.16參照「植物的表現方式」
→ 基礎① P.16參照「植物的現象型態」
→ 基礎① P.118參照「自然風」

在外在方面，受外觀的影響很大，有「生長的（growth）」「素材的自然性」和「停止生長的自然」。我們尚未涉及其中的兩個，因此我們在基礎知識的最後一章中介紹它們。

→ 基礎① P.22 參照「生長（成長）式」

表現素材的自然性

在植物的外在表現中，有一種對素材自然性的表現。這是不考慮自然界而展開的，而是意味著自然狀態。「自然狀態」是指沒有緊張的自然姿勢，放鬆的姿勢，融入背景的姿勢。

單純行為的考察

有一種行為是在沒有任何吸水海綿的情況下，將單朵花或大量鮮花簡單地放入一個花器中。在這種情況下，也可考慮自然而然地擺放，也就是所謂投入之類的行為，偶然尋找自然的姿態也是不錯的。但我想表現得像個專業人士。例如，也可以從器皿的形狀來考察。

NG

首先，從「高度」上思考，從高（或細長）到矮（或短小）的容器，如果重視自然的話，插在高的容器能產生更高的界限。若是高的材料插入低矮的容器，則顯得它不自然。但是，短小的花插入高的容器，卻不會有違和感。

NG　　　OK

再來是角度的問題。考慮到自然的角度，就還要考慮與容器形狀的關係。因為材料不會突然站直。而是沿著容器的形狀思考，並利用對角線上的角度。

但是，在處理枝數很多的情況下，似乎並不侷限於此。植物之間的重疊，即使是垂直或浮在半空中的配置，也能感受到自然。此時我們將思考如何讓它感覺起來自然。

當然，也可像專業人士一樣，安排一塊吸水海綿，讓材料不會靠在容器邊緣，如輕輕飄浮一般，那就更好了。

它會因容器的形狀和容器緣口的形狀，而有很大差異。探索從每種形狀中能提取出什麼樣的可能性，是非常有趣的事。這在表現植物的「動態」時也會有很大影響。

從造形上的考察

日本有一種傳統的展示鮮花方式，叫做「茶花（日語，在茶室裡的插花）」。在茶道中，有各種傳統規則，例如使用季節性和單子葉植物。但是，在現實中能夠作為系統或理論來學習的東西很少，可以說是一個很難掌握的範疇。

「表現植物的自然性」也可以應用於茶花。當然，需依傳統，季節和歷史規則遵循不同的規定。你也可以從前面提到的「高度」和「展開方式」等，學會如何自然地表現事情。

NG

例如，我們將竹子視為一根柱子、一個容器或是一種造形。在竹子上打孔或開一個切口，以自然的方式輕輕地排列花朵，也可以被認為是早期容器的應用。讓我們來看看如何讓它感覺自然（與自然世界無關）。

這似乎與竹子強烈的垂直動態（造形）背道而馳，輕柔的動態很容易被破壞。如弧形般的動態、單子葉植物、或是和茶花相似的想法，在這裡也都可以被運用。或者是感受不到動態，僅用圓形來表現，我們也可以從前面的例子中去進行理解。

像這樣不僅僅是容器，在各種各樣的造形中，也要考慮以「自然狀態」的方式來表現植物的重要性和效果。

從歷史上來看，這種表現方式稱為naturlichkeit（自然的表現方式），存在於自然的程度中。

→ 📖 基礎① P.118參照「自然程度表」

此外，在歷史上，有各式各樣的表現。

Edle natürlichkeiten
德語〈高貴的自然〉

它是一種依據現象形態裡的高貴的植物來「表現植物的自然性」。這也是很有效果的表現方式，但在此我們先關注在「表現方式」上。

→ 📖 基礎① P.16參照「大的主張」

此外，在花藝設計歷史上，植物的自然表現之中，也有通過插作來表現的方法。理解上述的表現方式後，利用植物的自然（與自然界無關）姿態，創作一個插作設計。

但是，從與容器的關連性（造形）開始，有一些部分是比較難理解的，今後作為花職向上委員會考慮不提出的方向。首先，希望大家先從容器和造形中，感受與自然界不同的「自然性」和「自然狀態」。

靜物畫

靜物畫是西方繪畫的一種流派，畫的是靜止不動的事物（靜止的自然物或人造物）。在自然物指的是蔬菜、水果和獵物等。人造物則是玻璃盃、陶瓷器、麵包、餐具、書籍等。其中，鮮花、頭蓋骨、廚房裡的魚、貝殼、樂器、管子等，常被繪製為「vanitas（虛空畫）」（見下頁）。

日耳曼語和拉丁語之間的翻譯和解釋存在一些差異，但我們在此先不管它們。

stilleven（荷蘭）、stilleben（德語）、still life（英語）、natura morta（意大利）、nature morte（法國）。

它最早見於羅馬時期和龐貝城遺址，但在中世紀幾乎看不到，直到17世紀才在荷蘭確立為流派，荷蘭最早開始使用stilleven這個詞。到了18世紀被廣泛流傳，並逐漸提高了它的評價。

19世紀下半葉，塞尚（Paul Cézanne）更加重視畫面上的構成，靜物畫的樣貌發生了巨大的變化。此外，立體派（Cubism）進行分解和重組，這也關係到貼畫（papier collé）之後拼貼畫（collage）的誕生。

靜物畫不僅僅是描繪靜物，還會隨著時代不同而改革，它實現了基於作者審美的自由構成和配置，不是單純的寫實元素，這可能是它最大的特點。

停止生長的自然

　　有一種繪畫類型與此相對，就是在中國和日本的「花鳥畫」。

　　花鳥畫中的「植物」是生動的，所描繪的有生命的植物（鮮花）幾乎都是從「土」中生長出來。最大的區別是鳥類等動物是具有生命力的。

　　而靜物畫中的動物是被獵殺得毫無生氣的野獸、餐桌和廚房裡的魚。植物基本上都是切花，沒有根和土。

vanitas 虛空畫（拉丁語）

　　16至17世紀，靜物畫的發展暗示著世界的無常。

　　Vanitas的意思是「生命的無常」，常從聖經（舊約）《科赫萊特（Koheleth）的話語》（傳道書）中的一句經典名言「Vanitas vanitatum」被引用。

　　Vanitas vanitatum omnia vanitas。「Koheleth說，虛空的虛空，一切都是虛空的。」

在Vanitas中登場物品的含義：

頭蓋骨→表示死亡的確鑿性（貝殼，特別是海螺也意味著時間）（不動的野獸和魚）

時鐘→表示時間的刻度，意味人生的短暫（計時器和沙漏）

泡沫→表示人生的簡潔和死亡的突兀（肥皂泡）

煙→表示人生的短暫（從煙斗、油燈、煙草到相關的煙具）

樂器→表示人生剎那間的簡潔（由此衍生到樂譜和音樂）

果實→特別是傷口、腐爛、蟲子等也經常被描繪出來

　　我們表現的「鮮花」也是vanitas的一部分，與土壤和根分開。在某些情況下，它甚至不在水中，其他各種因素代表無常。它從來沒有特別生動或在陽光下畫過。

　　鮮花種類上，喜歡使用結束點（Ende punkite）的花（那些末端是圓形的），也可能是要強調停止生長的自然。此外，將個體處理得更美，也可以說是從無常而來的美。

異世界與集合之美

　　許多靜物畫都需要「集合之美」，這成為vanitas之後的另一特徵，不僅是求畫面上的統一，還有許多異世界集合形成整體，是其他繪畫中很少見的要素。通過加入三個以上不同的世界觀，演奏出集合的美感，是一種特殊的效果。

　　例如，從室內描繪「窗外是晴朗的自然界」、「玫瑰花圈」、「果實高腳杯」、「室內牆壁」和「貴重器物」等例子。

　　從陽台上畫出「晴朗的大海」、「桌上盛着的飯菜」、「蜂巢」、「水果」、「燕子」的例子。

　　在室內描繪「桌子」、「樂器」、「刀子」、「水果」、「酒類」的例子。

　　這幅畫放在房間的桌子上，分別是「大果堆」、「獵獸」、「山野食材」、「龍蝦」、「花瓶裡的花」。

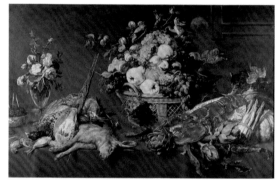

Snyders, Frans「Still Life with Fruitbasket」　提供：akg-images/アフロ

花藝設計的靜物畫

　　這就是1990年代的「靜物畫」熱潮。由於非常特殊的氛圍和前所未有的植物表現方式，在花藝界迅速傳播開來，製作的難度也很大，在技術和知識上都很難完全理解和展開。

Jan Brueghel the Elder（花卉）提供：Artothek/アフロ

即使作為靜物畫題材之一，在只有「花」的世界裡，也採用類似佈局的作品。終於我們也走到了這一步，似乎已經可以創造一種以畫家為先驅的世界觀。

像Brueghel那樣的方式來表現鮮花，營造出獨一無二的氛圍。

> 在當時，注重插花過程的同時，主要使用那些沒有展開的植物（endokunpte），無關乎生長感、沒有生氣、沒有秩序的。
>
> 它不是以中心構圖、也不是插作，有著各自的美感，像是偶然或分散地放置著。混亂中有秩序，或躺或起，時而有花落葉落，所有的植物長短角度變化不一，有時也會像在倒立翻滾。
>
> 集合之美的表現上，是混入三種以上相異的世界觀來完成。此時的Vanitas被認為是最具有效果的。
>
> →　Plus P.12 參照「靜物畫」
> →　Plus P.44 參照「靜物畫」

製作方法（靜物畫）

有人認為利用「鮮花」也是Vanitas，那麼是否能做出「靜物畫」的表現，這裡讓我們整理思考一下。

〔表現方法〕

畢竟是以「集合之美」為目的，所以就必須來探討集合之美需要什麼。

三種以上的「世界觀」是必要的，所以「鮮花」千萬不能整合為一。總而言之，「不能用整體來奏響美麗」、「不能集中在一起」，必須採取將其各自分散的處理方式。

〔處理方式〕

這是一種非常特別的處理方式。因為要避免中心構圖、獨立於他者、不具有關係、不統一，「否則就帶不到「集合之美」。素材方面，從以前就偏好使用「末端是結束點（endokumpté）」，而且是盛開的材料」最為適合。這種處理方式也是最容易形成問題的方式。

〔無與倫比〕

為什麼會保留這麼難的「處理方式」和「表現方法」？其實理由很簡單，正因為是絕無僅有的處理方式和表現方法，才應該留傳給後世。

為了讓這些方法再更詳細一點，以多年的研究，將其變得更易於理解、直接深入，且不費理解的方法。

無秩序 ・ 停止生長的自然（表現方法）

再次使用植物分析表。左側，表情（面向等）經過整理的，表現全體演奏的美感。

在右側，隨著個別的表情，逐漸分散離析，最終變成無秩序。詳情請參閱第 2 章解說。

個別的表情沒有固定或系統性，當它們分散時往往會走向無秩序的方向。這次是走向極右（無秩序）。長度和角度都極端的不同，它是向上揚或是滾動的方向。

另外，停止生長的自然（表現方法）要「美在個體」。它必須表現出繪畫的價值和Vanitas的美。endokumpté是最好表現的植物。另外，第2章裡「假設①釋放的程度」或「假設②氣場」那些釋放較大的情況也非常適合，因為這些美麗和無常往往更誇大了。

這些材料向下看、呈現背後、或翻身等，但重要的是「不干擾別人」。在第二章中解說了「假設③互相干涉」，但在這裡不是在追求「豐富的表情」。

1. 每個個體都是美麗的、分散的。

2. 整體是無條理的無秩序方向。

當每一種氣場相互干涉的話，每種個別的美，就會產生凝聚力。所以重要的是在其中完全不加入任何的干涉，也要避免「中心構圖」，以免它成為一個聚集在一起的整體。

每個個體都是分散的，如果不加以干涉，就會變得沒有條理。這種靜物畫以外的表現和處理，是以往完全沒有的手法。首先，到目前為止的經驗和知識都是沒有任何用處的，所以我們這種不干涉的分散，即是以「無秩序」為目標。只要能做到這一點，關於靜物畫的表現，就差一點了。

集合之美（表現方法）

每個個體都是分散的，如果不加以干涉，就會變得沒有條理。這種特殊的處理方式非常困難，但在一開始卻是必要的，當然，素材的數量也不能太多。

一旦形成了零散無秩序的狀態，就能混入異世界的東西，這是非常特殊的。因為混入異世界通常是不可能的事。

一個的話，就會出現和諧和統一。

兩個的話，就變成了對比的世界。

三個或三個以上，產生了不同的世界觀，並與集合之美聯繫在一起。

集合之美是一種非常特殊的事物，正因為它是各自分散的，所以才會釋放出各自不同的世界觀，只有異世界之間的混合才能奏響「集合之美」。

在花的世界裡，各式各樣無秩序配置的花，將它們聯繫在一起，花本身也會散發出不同的世界觀。因此，根據配置法，包含花3朵，或者除去3朵（以上）的世界觀成為必要。

異世界的寬度和節奏

利用植物（花卉）的配置來作這樣的表現難度很大，除此之外當然必要要「有節奏」的配置。大家都知道，律動是從「三個」的配置開始形成的。

→ 📖 基礎① P.18參照「節奏」

如果第三枝有難度，也可用兩枝脫離的方式，當然，只用一枝也是可以脫離的。節奏會變得很難形成，通常是因為只有兩枝被留下來。

→ 📖 基礎① P.19參照「以2個（2枝）來脫離」

此外，如果改變花的形狀、顏色、質感等，就可以在相互分散、互不干擾的情況下進行配置。這可以讓很多障礙降低。

但是，在使用多種類、多色、多形態的花材時，也會有意想不到的障礙。

例如，只選用白花來表現無秩序和停止生長的自然，此時若要引入異世界，即使只有「紅色」也會產生非常不同的世界觀。反過來說，如果使用多種類、多色、多形態時，僅僅用顏色的意像是無法表現出異世界的。如果不考慮所使用花材的擺動幅度，就必須使用離異世界很遠的存在。

靜物畫可以在浪漫和鄉村風的表現世界中進行創作。

在這種情況下，只能使用「浪漫」或「鄉村風」的材料。那樣的話，不同的世界觀也必須要有同樣表現方式的異物。例如純手工製作的Krantz（花圈）、kugel（球）、Stäbe（棒型裝飾）等。

→ 📖 Plus P.45參照「浪漫」

→ 📖 Plus P.11參照「鄉村風」

其他的製作方法

正面進攻法是通過無秩序（表現停止生長的自然），混合三個以上不同的世界觀來完成的。在這種情況下，「技巧」是第一個問題。

這個技巧和至今為止的任何構成、表現、處理方法都是不同性質的，必須有無法總結、不著邊際、不能整合等「無秩序」。當然各自「互不干涉」無疑也提高了障礙。

這是一個只有真正做過才知道有多難的世界。

但是，一開始混合三個以上的「異世界」並不是很困難（參照P.135）。

考慮到廣義的世界觀點，在容器中排列或滾動它們來配置之後，可以輕輕地放入幾朵花，使其「沒有干擾」。

這種情況下，如果不要把無秩序想像的那麼難，不互相干擾，就不成問題。根據數量（相對於空間），也可以作無表情的配置。

個別的美麗是停止生長的自然（靜物畫）的必要條件，這一點一定要好好地思考。

近藤 明美　Akemi Kondo
🏠仲町生花店
岩手県岩手郡葛巻町葛巻13-45-1
0195-66-2319
ⒻP.108右上

石戸谷 竜海　Tatsumi Ishidoya
🏠有限会社　いしどや生花店
青森県五所川原市金木町朝日山418-3
0173-53-3738
ⓕP.109右上、P.126上、P.133上

坂井 八恵子　Yaeko Sakai
🏠有限会社 フラワーショップ水野
新潟県新潟市中央区花園1-3-17
025-244-0714
📘flowermizuno
ⓕP.74左（右）、P.81下

小松 弥生　Yayoi Komatsu
🏠フラワーバスケット
千葉県成田市飯仲45
成田総合流通センター内
0476-23-6636
📷_flower_basket
📘flowerbasket841
www.flower-basket.jp/

山本 雅弘　Masahiro Yamamoto
🏠フラワーショップ アリリ
埼玉県さいたま市北区日進町2-815-3
048-666-4631
📷flower_shop_ariri
📘flowershop.ariri
http://www.ariri.co.jp/
ⓕP.20上、P.36、P.41上、P.43右上、
P.62左下、P.127左下、P.133右

山崎 慶太　Keita Yamazaki
🏠桜台花園
東京都練馬区桜台1-4-14
03-3991-3037
📷sakuradaikaen
📘sakuradaikaen
ⓕP.22下、P.39左中、P.59上、
P.61右下、P.91右中、P.134下

鈴木 優子　Yuko Suzuki
🏠Fairy-Ring
滋賀県大津市
ⓕP.24上、P.40右下、P.102右上、
P.113右下、P.114左中

堤 睦仁　Mutsuhito Tsutsumi
🏠SENBON花ふじ
京都府京都市上京区閻魔前町9
075-461-8724

山田 京杞　Kyoko Yamada
🏠山田生花店
岡山県岡山市東区西大寺中野本町4-3
086-943-9611
ⓕP.106下、P.110上、P.113右下、
P.131右中

小畑 勝久　Katsuhisa Obata
🏠フラワーズステーション～アイカ
福岡県飯塚市芳雄町1952
0948-24-3556
📘aica.flower

小濱 彩佳　Ayaka Kohama
🏠花工房おかだ
福岡県北九州市小倉北区紺屋町13-1
093-562-2801
ⓕP.17左中、P.17右下、P.23、
P.92右上、P.102左下

末光 匡介　Tadasuke Suemitsu
🏠すえみつ生花店
福岡県嘉麻市鴨生523
0948-42-1393
📘suemitsuhanaten

飯室 実　Minoru Iimuro
🏠フローリスト花香
沖縄県浦添市伊祖2-29-1
098-874-4981
http://floristkaka.ti-da.net/
ⓕP.87右、P.107上、P.117上

柳 真衣　Mai Yanagi
🏠Flower Shop　ラパン
沖縄県中頭郡北谷町美浜2-1-13
098-989-7222
http://www.lapin-okinawa.co.jp/
ⓕP.92右下

生方 美津江　Mitsue Ubukata
🏠フラワーデザインスクール ミルテ
群馬県桐生市堤町
ⓕP.21下、P.107右上、P.113左上、P.133左

磯部 ゆき　Yuki Isobe
🏠株式会社 花の百花園【花ギフト】
愛知県名古屋市瑞穂区下坂町2-3
052-882-3890
📷dsnagoyahorita
📘87gift　📘florist.academy
http://87gift.net/

奥 康子　Yasuko Oku
🏠有限会社 フラワーアートポカラ
和歌山県和歌山市十三番丁29
073-436-7783
📘POKHARAflowerart

眞崎 優美　Masami Masaki
🏠熊本県熊本市南区
ⓕP.87上

南中道 兼司朗　Kenshiro Minaminakamichi
🏠FLORIST・YOU
有限会社 ベルキャンパス鹿児島
鹿児島県鹿屋市笠之原町49-12
0994-45-4187
📘FloristYou
http://florist-you.com/

佐事 真知子　Machiko Saji
🏠Flower-shop coco-fleur
沖縄県豊見城市
ⓕP.85右下

Instructor

北海道
西村 可南子
中島 直美
東 孝宣
東光 浩

東北
川村 昌子
柳原 佳子
　ⓕP.74右上
高橋 直子
藤木 薫
伊東 秀
笹原 千冬

関東
松嶋 眞理子
　ⓕP.19、P.20右下、P.85左下
きべ ゆみこ
　ⓕP.79右下、P.85右上
松本 さくら
　ⓕP.18右上、P.41右下
大谷 和仁
　ⓕP.18右下、P.131上
藤本 昭
松本 多希子
古山 和子
真宗 優子
羽根 祐子

中部
佐藤 浩明
　ⓕP.90左下、P.91右下、P.108左中

森田 泰夫
　ⓕP.81上、P.108左下
今井 将志
　ⓕP.39左上
安部 はるみ
大川 碧
臼木 久也
髙橋 珠美

近畿
吉野 ひとみ
　ⓕP.40左下、P.64左上
北村 弘子
　ⓕP.90右下、P.114左上、P.116上、P.131左下
池田 唱子
　ⓕP.58、P.76、P.91左中
守口 佐多子
　ⓕP.15左下、P.17左上
吉田 佐登美
　ⓕP.84
加茂 久子
　ⓕP.14
巴 芳江
　ⓕP.88左上
藤垣 美和
　ⓕP.13
桜井 宏年
北川 浩子
黄 和枝
加島 公世
　ⓕP.74右下、P.102右下
貴志 教代
辻本 富子
中島 あつ子

山本 祥子
峰 あや
尾関 絢
門田 久子
川端 充

中国・四国
末永 有紀
　ⓕP.57上、P.83左上、P.91右上、
　P.115上、P.117右上
辻川 栄子
　ⓕP.127左上
原野 あつこ
　ⓕP.21上、P.113右上
木村 聡子
石田 有美枝
徳本 花菜

九州（北部）
大塚 久美子
　ⓕP.39左中、P.62右下
渡部 陽子
　ⓕP.12右上、P.86下、P.90左上、
　P.109左上
中野 朝美
　ⓕP.61右下、P.135左下
浜地 陽平
　ⓕp92左下
坂井 聡子
　ⓕP.87左下
薩野 美和
原田 真澄
牧園 大輔
早坂 こうこ

大塚 由紀子
光武 富士子
川瀬 靖子
古賀 いつ子
椛島 みほ
中村 幸寛
松下 展也

九州（南部）
丸田 奈歩
　ⓕP.15上、P.74左（左）、P.107右中
南新 大器
　ⓕP.108右下
塚本 学
　ⓕP.81右上
黒木 康代
石走 奈緒子
井川 真也
後藤 教秋
永田 龍一郎
原田 光秀
佐喜眞 ゆかり
　ⓕP.83右上
桃原 美智子
　ⓕP.135上
池ノ上 翼
　ⓕP.64右中、P.135中
伊藤 由里
　ⓕP.64右上
安谷屋 真里
赤松 実穂
谷口 みずき
護得久 智

http://www.flower-d.com/

Floristry Advancement Committee

至此，作為基礎，我們藉由①「學習植物的表現方式‧了解植物‧活用植物」、②「從歷史中學習，了解傳統，並將其活用於新的表現」、③「知識的升級—利用構圖與分析‧學習花藝基礎的最終章節—」依序展開。無論採用哪種理論，今後都能有意義地使用。

其中的「節奏感」、「姿態」、「構圖」、「植物的分析」都是不可缺少的情報，值得持續研究一輩子。

花藝職業的精進，是即使只有一個人也可以進行的。但是如果能有共同目標的話，不如多人一起齊心協力。如果有可以互相提升的夥伴，提升的方法和內容，在這系列叢書中都有介紹。

我們的存在是為了激發我們的大腦、我們的行動和我們的精神，不僅要改善我們自己，還要改善彼此以及整個花藝行業。

我認為花的力量也含有靈性的東西。但是本書傳達的不是這個方向，而是通過建立理論和構築，讓人們更廣泛地認識到，即使使用自然（神）製造的植物（花），也是人類能夠完成的工作。這是提高認識的方法之一。

我想把本書獻給未來，作為設計和藝術的世界之一，能夠將「植物的可能性」發揮到極致。

Head Instructor

下賀 健史 Kenji Shimoga
福岡県春日市春日原北町3-75-3
🏠 有限会社 花物語
（長住店、博多南駅店、ウエストコート姪浜店、ブランチ博多店）
092-586-2228
📷 shimogak
📘 hanamonogatari2468
Ⓟ P.39左下、P.83下、P.110下、
P.127右下、P.131右下

安田 一平 Ippei Yasuda
🏠 合同会社 Branch 4 Life
福岡県田川郡赤村内田字小柳2429
080-8555-4224
🏠 有限会社 グリーンハート安田花卉
福岡県宮若市三ヶ畑1718
Ⓟ P.61左中、P.89下、P.114右中、
P.127右上、P.129

戸川 力太 Rikita Togawa
🏠 花のとがわ
大分県大分市牧1-4-8
097-558-8710
📘 f.g.togawa
Ⓟ P.17左下、P.59右下、P.61右中、
P.63左、P.82中、P.126右下、P.131左中

乗田 悟 Satoru Norita
🏠 KANONE
青森県青森市浜田2-7-10
017-763-0087
Ⓟ P.132右上

長久保 修一 Shuichi Nagakubo
🏠 つくし園
北海道釧路市貝塚3-2-57
0154-42-6479
Ⓟ P.64左下、P.88下

仲宗根 実寿 Sanetoshi Nakasone
🏠 バッカス
沖縄県宜野湾市伊佐1-7-21
098-989-0738
📘 bacchus.okinawa
http://bacchus-flowers.com/
Ⓟ P.109右下

近藤 容子 Yoko Kondo
愛知県名古屋市瑞穂区
🏠 Step of Flower
090-8739-6035
📘 Step-of-flower-125812864431692
http://stepofflower.com/
Ⓟ P.10、P.22中、P.42右下、P.43下、
P.45上、P.57下、P.59左下、P.78、P.82下、
P.114下、P.117下、P.124

柴田 ユカ Yuka Shibata
東京都足立区
🏠 Flower Design はなはじめ
03-3852-0253
Ⓟ P.18左上

目時 泰子 Taiko Metoki
🏠 フラワーデザイン☆きらり
岩手県盛岡市三ツ割
090-9747-2308
Ⓟ P.38上、P.107左下、P.109右中、
P.132上

椿原 和宏 Kazuhiro Tsubakihara
熊本県荒尾市東屋形1-9-4
🏠 椿原園
0968-64-2992
📷 tsubakiharaen 📘 tsubaki.abr.p
Ⓟ P.92右上

家村 洋一 Yoichi Iemura
鹿児島県鹿児島市宇宿3-28-1
🏠 有限会社 花家 フローリストいえむら
099-252-4133

林 由佳 Yuka Hayashi
東京都
🏠 Angel's Garden
090-3729-2038
www.3987angel.com

近藤 容子

小松 弘典 Hironori Komatsu
山梨県甲府市砂田町4-31
🏠 Bonne Vie
055-288-0187
http://www.bonne-vie.info/
Ⓟ P.25

江波戸 満枝 Mitsue Ebato
千葉県千葉市美浜区
🏠 アートスタジオ・ラグラス

石井 宏 Hiroshi Ishii
新潟県新潟市中央区笹口2丁目9番10号
🏠 Fleur arbre（フルール アルブル）
025-249-4223
📷 shijinghong6192 📘 arbre505
http://arbre-flower.com/
http://www.barubora.com/arbre/
Ⓟ P.15右、P.22上、P.89上

鈴木 千寿子 Chizuko Suzuki
千葉県千葉市緑区
🏠 アトリエ ミルフルール

香月 大助 Daisuke Katsuki
佐賀県佐賀市神野東1-1-11
🏠 フローリスト 花とく
0952-41-1187

142

副委員長：
中村 有孝 Aritaka Nakamura
〒150-0001
東京都渋谷区神宮前2丁目
🏠 flower's laboratory Kikyū
03-6804-1287
📷 aritaka_nakamura　f aritaka.design
http://kikyu-ari.jp/

〒857-0855
長崎県佐世保市新港町4番1号
🏠 flower's laboratory Kikyū Sasebo
0956-59-5000
0956-31-1131

委員長：
磯部 健司 Kenji Isobe
〒467-0827
愛知県名古屋市瑞穂区下坂町2-4 Design_Studio（名古屋・堀田）
🏠 花塾Florist_Academy
🏠 株式会社 花の百花園
070-5077-2592
080-5138-2592
📷 kenji.isobe　f flowerdcom
www.flower-d.com/kenji/
㋾ P.7、P.11、P.12左上・下、P.20左下、P.32、P.33、P.37、P.38下、P.40上、
P.42上、P.44上、P.45下、P.54、P.55、P.56、P.77、P.86上、P.88右上、
P.102左上、P.105、P.107左中、P.108右中、P.111、P.112、P.113右中、P.125、
P.126左下・左中、P.127中、P.130上、P.134上

副委員長：
和田 翔 Kakeru Wada
〒801-0863
福岡県北九州市門司区栄町3-16-1F
🏠 naturica（ナチュリカ）
093-321-3290
📷 naturica878　f naturica87
http://naturica87.com
㋾ P.18右下、P.39右上、P.42下、P.43右上、
P.79左、P.90右上、P.101、P.104、P.106上、P.130下

Master Instructor

岡田 哲哉 Tetsuya Okada
〒802-0081
福岡県北九州市小倉北区紺屋町13-1
🏠 花工房おかだ
http://www.florist-okada.com/
093-522-8701
📷 hanakoubouokada　f florist.okada
㋾ P.17左上、P.24左下・右下、P.44下、P.60、
P.61上、P.65、P.82上、P.93左、P.128右

矢野 三栄子 Mieko Yano
愛知県名古屋市南区
愛知県日進市赤池3-707
🏠 Flower Design School 花あそびOLIVE
🏠 フラワーショップオリーブ
052-803-4187　f 87olive
http://87olive.com
㋾ P.16、P.39右下、P.57中、P.59左中、P.63右、P.80、
P.85左上、P.108左上、P.109左中、P.115下、P.116下、
P.128左、P.132中・下

竹内 美稀 Miki Takeuchi
〒604-8451
京都府京都市中京区西ノ京御輿岡町15-2
🏠 J.F.P/NOIR　CAFE
075-467-9788
http://jfp-noircafe.com
f Tencasouca

伊藤 由美 Yumi Ito
〒820-0504
福岡県嘉麻市下臼井505
🏠 アトリエローズ
090-2585-2905
f atelierose.ito
http://rose2002.com/
㋾ P.62上、P.79右上、P.91左上、P.110中

深町 拓三 Takuzou Fukamachi
福岡県福岡市
🏠 FLOWER Design D'or
090-4581-7997
f dor.fd
㋾ P.41左下、P.93右、P.135右下

小谷 祐輔 Yusuke Kotani
〒606-8223
京都府京都市左京区田中東樋ノ口町35
🏠 ARTISANS flower works
075-744-6804
📷 artisans.flowerworks　y yusuke.works
http://fleurartisans.com

ヤマダ エンコウ Enko Yamada
〒661-0035
兵庫県尼崎市武庫之荘6-1-32（office）
🏠 Flower design works rosemary

蒲池 文喜 Fumiki Kamachi
〒819-0371
福岡県福岡市西区
🏠 一葉フローリスト
092-807-1187

國家圖書館出版品預行編目資料

花藝設計基礎理論學 3：知識的升級—利用構
圖與分析‧學習花藝基礎的最終章節—/ 磯部
健司監修；唐靜羿譯 . -- 初版 . – 新北市：噴泉
文化館出版，2023.2
　面；　公分 . -- (花之道；77)
ISBN 978-626-96285-3-7 (平裝)

1. 花藝

971　　　　　　　　　　　　　　111021667

花之道 77

花藝設計基礎理論學 ❸

知識的升級 —利用構圖與分析‧學習花藝基礎的最終章節—

監　　　　修／磯部健司
譯　　　　者／唐靜羿
發　行　　人／詹慶和
執 行 編 輯／劉蕙寧
編　　　　輯／蔡毓玲‧黃璟安‧陳姿伶
執 行 美 編／陳麗娜
美 術 編 輯／周盈汝‧韓欣恬
內 頁 排 版／陳麗娜
出　版　　者／噴泉文化館
發　行　　者／悅智文化事業有限公司
郵政劃撥帳號／19452608
戶　　　　名／悅智文化事業有限公司
地　　　　址／新北市板橋區板新路 206 號 3 樓
電　　　　話／ (02)8952-4078
傳　　　　真／ (02)8952-4084
網　　　　址／ www.elegantbooks.com.tw
電 子 信 箱／ elegant.books@msa.hinet.net

2023 年 2 月初版一刷　定價 800 元

KIHON THEORY GA WAKARU HANA NO DESIGN KISOKA
3:CHISHIKI NO SHIAGE — KOZU TO TOUCH DE MANABU KISO
NO SAISHUSHO —
Copyright © Hanashoku Koujou Iinkai 2020
All rights reserved.
Originally published in Japan in 2020 by Seibundo Shinkosha
Publishing Co., Ltd.,
Traditional Chinese translation rights arranged with Seibundo
Shinkosha Publishing Co., Ltd., through Keio Cultural Enterprise
Co., Ltd.

經銷／易可數位行銷股份有限公司
地址／新北市新店區寶橋路 235 巷 6 弄 3 號 5 樓
電話／（02）8911-0825
傳真／（02）8911-0801

花職向上委員會

以花職人（從事花藝工作的所有人）的
知識與技術、地位的提升及花藝業界的
發展為目的，而從事活動的團體。

磯部健司

花職向上委員會委員長。Florist_
Academy 代表，株式會社花の百花園董
事。1997TOY 世界大會優勝。曾擔任
各種團體的講師，從事花藝設計及花藝
職業地位提升等以職業從事者為受眾的
指導工作。

出版‧攝影協助

花職向上委員會 福岡
花職向上委員會 東京
花職向上委員會 關西
花職向上委員會 沖繩
花職向上委員會 鹿兒島
花職向上委員會 名古屋
花職向上委員會 東北
花職向上委員會 新潟
花職向上委員會 久留米
花職向上委員會 岡山
花職向上委員會 北海道

攝　　影　　　磯部健司
　　　　　　　堀 勝志古（封面、P.11、P.20 左下、P.37、
　　　　　　　P.45 下、P.54、P.55、P.77、P.88 右上、
　　　　　　　P.105、P.111 上、P.125、P.134 上）

設　　計　　　林 慎一郎（及川真咲デザイン事務所）

編輯協力　　　竹內美稀（ジャパン・フローラル・プランニング）